VISUAL COMMUNICATION DESIGN
FREEHAND SKETCHING

视觉传达设计手绘与快题基础

新蕾艺术学院 / 编著

中国·武汉

内容简介

本书全面涵盖了视觉传达设计快题手绘的主要内容和全部类型,包括对视觉传达设计手绘概述,视觉传达设计手绘的基本要素,平面构成基础,字体设计与手绘表达,标识(LOGO)设计与手绘表达,创意图形设计与手绘表达,创意素描设计与手绘表达,黑白装饰画设计与手绘表达,装饰画、插画设计与手绘表达,海报招贴设计与手绘表达,书籍设计与手绘表达,UI界面设计与手绘表达,包装设计与手绘表达及VI品牌设计与手绘表达。书中结合大量的实例,全面分析了重点院校专业考试中的出题方向、考查重点,以及考试的变革和发展趋势,以真题作为切入点进行深入解析,并配以详尽的手绘步骤进行讲解,深入浅出,循序渐进地介绍了视觉传达设计手绘的学习方法、考研快题手绘的绘制要点与技巧,并展示了500余幅优秀的手绘范例作品。

图书在版编目(CIP)数据

视觉传达设计手绘与快题基础 / 新蕾艺术学院编著. — 武汉:华中科技大学出版社,2022.4
ISBN 978-7-5680-7851-1

Ⅰ.①视… Ⅱ.①新… Ⅲ.①视觉设计 Ⅳ.①J062

中国版本图书馆CIP数据核字(2022)第042728号

视觉传达设计手绘与快题基础
SHIJUE CHUANDA SHEJI SHOUHUI YU KUAITI JICHU

新蕾艺术学院 编著

出版发行:华中科技大学出版社(中国·武汉)	电话: (027) 81321913
武汉市东湖新技术开发区华工科技园	邮编: 430223
出 版 人:阮海洪	

策划编辑:简晓思　　　　　　　　　　　　责任监印:朱 玢
责任编辑:简晓思　　　　　　　　　　　　美术编辑:张 靖

印　　刷:湖北金港彩印有限公司
开　　本:889mm×1194mm　　1/20
印　　张:12
字　　数:144千字
版　　次:2022年4月第1版第1次印刷
定　　价:98.00元

本书若有印装质量问题,请向出版社营销中心调换
全国免费服务热线:400-6679-118　竭诚为您服务
版权所有　侵权必究

PREFACE
序　言

近两年常听到有人说，现在已经是信息时代和人工智能时代了，国内的艺术设计院校招生考试却仍然以手绘快题为主，与国外的艺术设计院校的招生方式有很大不同，是不是太落伍了？我在这里不展开分析，但是我认为艺术设计的核心是创新、创意，灵感的快速表达在创作中非常重要，手绘能力在今天仍然是设计师不可或缺的专业能力。

手绘表达是设计方案从构思到实现的第一步，即由创意思维转为具象形态的关键环节，是展现设计风格和传达信息的重要手段，能够体现出设计师的专业素养和能力。虽然当前计算机辅助设计已经很成熟，但手绘表达仍有着不可替代性，手绘表达的过程同时能够激发设计灵感，有效提升创造性思维。许多著名的设计师都习惯用手绘作为表现手段，快速记录瞬间的灵感和创意。手绘的艺术创造价值和高效便捷的表达方式有着不可替代的作用，因此手绘表达常常作为艺术设计院校硕士入学考试的考查方式，以及设计师入职考试的主要考核形式。

作为"设计思维与手绘表达"系列书籍的第四本，《视觉传达设计手绘与快题基础》这本书全面涵盖了视觉传达设计手绘的主要内容和类型，包括对视觉传达设计手绘的认识和理解，视觉传达设计手绘的基本要素，平面构成基础，字体设计与手绘表达，标识（LOGO）设计与手绘表达，创意图形设计与手绘表达，创意素描设计与手绘表达，黑白装饰画设计与手绘表达，装饰画、插画设计与手绘表达，海报招贴设计与手绘表达，书籍设计与手绘表达，UI界面设计与手绘表达，包装设计与手绘表达，以及VI品牌设计与手绘表达。

书中结合大量的实例，全面分析了重点院校专业考试中的出题方向、考查重点，以及考试的变革和发展趋势，以真题作为切入点进行深入解析，并配以详尽的手绘步骤进行讲解，深入浅出、循序渐进地介绍了视觉传达设计手绘的学习方法、考研快题手绘的绘制要点与技巧，并展示了大量的优秀手绘范例作品，为视觉传达设计专业的学生、备考的考生及相关设计从业人员提供了设计思维与手绘表达学习的参考范本。

陈　磊
清华大学美术学院副教授、博士生导师、视觉传达设计系主任
2021年11月

RECOMMENDATION
推荐语

　　线条和色彩是设计师的语言，设计师头脑中的想法和笔下绘制出的图形关系微妙而有趣——设计创意如何，画下来才知道。手绘是诚实、生动的表达方式，一切奇思妙想的落地都从手绘开始，它可以帮助我们将脑中的想法更系统化地梳理、更具形式美地表达，是设计思维的呈现路径。这或许可以解释，为什么即使数字绘图工具不断推陈出新，仿佛日益了解设计师的工作方法，但设计师却依然惯于以手绘的方式记录和推敲自己的构思。好的手绘技巧能够帮助我们更快速地捕捉灵感，更恰当地表达创意，以至心手合一。本书基于系统的理论框架，结合大量优秀案例和前沿趋势，总结出独到而切实可行的手绘技巧，相信能够助各位设计同仁一臂之力。

<p align="right">…………任和 / 清华大学视觉传达设计系博士研究生</p>

　　手绘表达能力之于设计师，是创意的逻辑归纳，是构思的视觉转化过程。自西方设计基础课程引入我国设计教育以来，设计思维与方法逐渐被提及。从装潢设计到平面设计再到视觉传达设计，这门学科在时代审美意识嬗变与技术迭代中不断迎来发展契机，唯独手绘在一次次变革浪潮中始终保持基础核心地位。从考研的角度看，手绘考查亦随着学科名称的变更以"重装饰"转向"重思维"。本书精心编排的手绘案例给予考生指导，重要的并不是手绘结果的呈现，而是学会掌握以何呈现、如何呈现，如此方得手绘考研之道。

<p align="right">…………吕游 / 清华大学视觉传达设计系博士研究生</p>

　　作为艺术设计类院校研究生考试考查的重要能力之一，设计手绘不仅考查设计者短时间内快速可视化表达的技能，更重要的是通过手绘展现设计者从整体解题、系统构思直至全面传达的专业实力，因此，针对研究生考试，系统化的手绘训练不仅要求平时"勤练"，开展关于手绘方法的多视角、多层次思考更是学习的关键。本书作者长期致力于手绘表达训练研究，具有丰富的设计实战经验，从基础训练到专业考学，提出了一整套关于设计思维和表达的完整训练路径，结合大量的手绘案例，强调方法性与实用性相结合，便于读者学习参考。本书是一本值得认真研读的好书。

<p align="right">…………王玥 / 清华大学视觉传达设计系博士研究生</p>

手绘是设计师表达创意、传达思想最基础的形式，快速构思后通过手绘表达设计内容是所有设计师必备的基础能力。通过手绘将思维的概念转化为实体的视觉效果，在不断试错、改错、优化的过程中，才能将设计的传达性与功能性做到更优。本书以设计基本理念为基础、以优秀视觉风格为导向，是艺术与设计的交汇和融合，结合丰富的设计案例，激发设计师的思维与创意。

————孙伟航 / 清华大学视觉传达设计系硕士研究生

　　手绘对于设计师来说是一项基本技能，在信息高速发展的时代，能够画出优秀的手绘作品是弥足珍贵的。手绘是对设计师绘画能力、造型能力和设计能力的基本考查方法，也是众多艺术类高校的基本考试形式。设计手绘可以快速表达设计师的设计创意，本书可以让你快速了解手绘是什么，以及如何快速掌握手绘技巧，在学习手绘的过程中不走弯路。本书有大量手绘经典案例，是学生系统性学习手绘、拓宽手绘思路的必看书籍。

————刘泽玉 / 清华大学视觉传达设计系硕士研究生
河北美术学院视觉传达设计系 讲师

　　手绘与声音、肢体动作等交流形式有所区别，其以平面物或立体物为媒介，展现出设计者所要表达的内容。手绘在设计中的应用主要体现在两个方面：一方面，通过草图呈现可以表达出设计师最初的构思方案；另一方面，在后期设计制作过程中，通过手绘的方式可以呈现出更为丰富的视觉效果。一定程度上，手绘对于设计师是不可或缺的。设计师日常设计工作中积累的手绘稿，象征着其设计经验的积累，也促进了其试错与创新的设计进程。目前，国内设计类院校基本通过设计手绘考查的方式对考生进行一轮考核，二轮考核中也会涉及设计手绘内容，本质上均是对考生设计能力的考查，包括基本能力、创意、经验等多个方面。

————杨世卫 / 清华大学视觉传达设计系硕士研究生

　　手绘是设计师的基本功，也是设计师的必备技能。不同于计算机绘图，手绘更能彰显设计师的情感、风格和特点。从古至今许多设计大师同样也是手绘大师，可见手绘的重要性。本书干货满满，从多个角度分析了优秀手绘的成功之处，且细致地对手绘步骤作出剖析，不仅教授技法，还帮助读者梳理思维。本书适合任何阶段有手绘学习需求的人，值得一看。

————纪浩然 / 清华大学视觉传达设计系硕士研究生

　　手绘作为大部分艺术设计院校研究生入学考试的必考项目，考查的不仅是手绘能力与设计思维能力，更重要的是对美的感知力、对事物的理解力与洞察力。设计师通过手绘的表现形式可幻化万千世界，其虽为"术"，但可载"道"。

————李竺梦 / 清华大学视觉传达设计系硕士研究生

　　在日常的设计实践中，手绘能够简单、快速且高效地完成设计最初的原型呈现，从而表达设计意图，灵感也能在这个过程中迸发，因此手绘是设计师的一个创作工具。本书以理论知识为基础，系统地讲解了设计手绘的基本要素、方法和呈现方式，细致入微地拆解各个要点、难点。多年的实践案例带来全新的参照，构建设计手绘的坐标系。无论是对于考研的学生还是对于对设计感兴趣的朋友，本书都值得收藏与学习。

————樊世博 / 中央美术学院视觉传达设计系硕士研究生

　　视觉传达应作为一种表达形式、一种方法，而非一种媒介。市场鼓励创新和贴合社会发展趋势的设计，更注重设计的功能性、社会性、批判性以及思考的深度，这就要求学生不仅可以从平面的视觉语言上展现自己的设计能力，也需要有更好的动手能力和实践调研的能力。在这个很多人都在尝试跨界的时代，不仅设计在寻求突破，其他领域也在努力融入艺术设计领域，希望能找到解决复杂问题的办法。

————马美薇 / 中央美术学院视觉传达设计系硕士研究生

　　在考试中，无论想法有多么奇妙独特，都要用画笔在纸上按时表现出来。在学习中，手绘是方案琢磨过程中的必要步骤，在写写画画之间，新点子往往就自然迸发了。在工作中，手绘是设计师的重要交流工具和技能。每一次蓄力都是为了更好地发力，希望这本手绘书可以帮助同学们熟悉手绘、厚积薄发。

————马鸣雁 / 中央美术学院视觉传达设计系研究生

　　不会手绘的设计师如同不会写字的作家。手绘可以通过图形或者图像的形式来直观、快捷地传达出设计师的设计思维与创作情感。因此，手绘表达是每个设计师必须掌握的专业语言和工具，设计师徒手表达时简明扼要、生动灵活的手法是计算机无法替代的。手绘与快速发展的计算机技术相辅相成，是设计师要掌握的基本功。本书中对于手绘的方法和技巧的总结详细易懂，对于大量优秀手绘案例的评析将让大家的设计能力得到提高、设计眼界得到开阔。

————杨梦焱 / 北京理工大学视觉传达设计系硕士研究生

RECOMMENDATION
推荐语

在当下的设计界，手绘图已经是一种流行趋势，许多著名设计师常用手绘作为表现手段，快速记录瞬间的灵感和创意。手绘图是眼、脑、手协调配合的表现。"人类的智慧就是在笔尖下流淌"，可想而知，徒手描绘对人的观察能力、表现能力、创意能力和整合能力的锻炼是很重要的。手绘是一种审美创造活动，也是在想象中实现审美主体和审美客体的互相对象化，更是人们对现实生活和精神世界的形象反映，是知觉、情感、理想、意念等综合心理活动的有机产物。手绘图是设计师艺术素养和表现技巧的综合体现，它以自身的魅力、强烈的感染力向人们传达设计的思想、理念及情感。手绘的最终目的是通过熟练的表现技巧，来表达设计者的创作思想。

…………郭清清 / 北京理工大学视觉传达设计系硕士研究生

"手绘"作为设计考研中的重要一环，既能有效考查考生的创造思维能力和艺术感知能力，又能综合考查其创意设计能力与手绘表达能力。在备考的过程中，大家要多收集优秀的构图、配色案例，积累相关素材，并配合大量练习，以在规定的时间内呈现出最佳的表达效果。本书汇集了大量手绘快题的学习方法及优秀案例，可以让考生在学习手绘时受到一定的启发，帮助其打下坚实的专业基础，并做好针对性练习。

…………苏雨夏 / 北京理工大学视觉传达设计系硕士研究生

手绘不仅在艺术类院校考研科目中有着重要地位，同时也是美术类课程学习的基础，而美术功底同样是设计专业的基础能力之一。一个优秀的设计创意往往是通过对手绘图纸进行各种提炼与修改而产出的，所以手绘对于视觉传达设计来说是一种最基础也是最必不可少的重要组成部分之一。学习手绘是为了更好地完成设计，为设计打牢基础，因此在艺术类考研手绘中不要仅仅聚焦于美术的造型基础，而要把它当作与专业相关的手绘版图去对待，本书将从不同的专业角度去解读手绘这一概念。

…………付智博 / 北京服装学院视觉传达设计系硕士研究生

视觉传达的视觉符号是一个广泛的范畴，其不局限于介质、形态、空间等物理存在要求，它可以是颜色、形状、结构、动态效果等，具体到物可以是文字、图形、动画、环境、建筑等可被捕捉的视觉形象。视觉传达设计可以说是所有设计类专业中处于基层位置的专业，而手绘是将视觉符号组合呈现的一种最基本的技能。手绘不仅仅是研究生考试中的一个考查项目，更是伴随设计职业始终的必备技能。本书收录了优秀的视觉传达设计手绘作品，为想学习视觉传达设计手绘的读者呈现了丰富、精彩的内容。

…………陈雨阳 / 北京服装学院视觉传达设计系硕士研究生

科技的进步伴随着计算机设计软件的广泛应用，许多设计师使用计算机进行创作。手绘设计相对计算机设计技法而言，能够更好地激发设计灵感，有效锻炼你创造性思维。用画笔把脑海中的想法呈现在画纸上，也许无意间的一笔就是你的创作灵感，这种在画纸上自由绘画的不确定性为你形成自己独特的设计风格打下基础。设计本身是一种艺术创作活动，是一种个性情感的审美活动，本书在设计思维、手绘技法、审美意趣上都有鲜明的特征，是一本不错的实用书籍。书中的设计手稿都是经过筛选后保留下来的精品，因此本书不仅可作为考研升学的敲门砖，对大家今后的设计创作也是有重要用途的。

…………魏丛 / 北京林业大学视觉传达设计系硕士研究生

手绘之于设计师，就好比识谱之于作曲家，刀工之于厨师，虽不直接作用于最终作品的呈现，但却是基础中的基础。图画是设计师的语言，是将设计师的思想理念传达给受众的桥梁，所以设计手绘是主观的，这种主观是设计师在遵从客观事物规律的基础上，加以创造和变形，取舍重组，从而给人以最直观的理念表达。本书不仅能够很好地帮助大家培养设计思维与创意能力，锻炼设计表达能力，还能够让大家从中积累元素，学习构图技巧，掌握颜色搭配，从各个方面提高手绘能力。

…………张竞元 / 北京林业大学视觉传达设计系硕士研究生

艺术是人们与自己和他人交流的一种方式。手绘不仅仅是考试中的一门重要科目，同时还体现了我们的设计能力，并且能够非常直观地展现我们的想法、创意，甚至是性格。不断深入地训练手绘能力，能够提升我们个人的设计水平。本书从各个角度展示了手绘学习的方法，特别是在塑造、构图、色彩等方面，提供了大量素材，能够更加清晰地引导大家进行学习，本书无疑是大家求学路上的法宝。但本书的作用不止于此，在未来，一些设计思想、技巧、方法也会深入人心，让大家的设计水平逐步提升。

　　　　　　…………明苗苗 / 北京工业大学视觉传达设计系硕士研究生

　　手绘，是艺术与设计最基本的素养，是灵感与创意最原始的表达。手绘作为一种视觉语言，需要做到准确、清晰、流畅地传达出设计者的中心思想，它可以将设计者的手、脑、眼三位一体地结合，这是计算机绘图等科技形式所无法替代的一种视觉表达。本书为手绘学习者提供了详细的学科知识讲解，从视觉传达设计的基础内容进行展开，结合大量优秀的手绘设计案例，为学生和设计师等提供专业的学习帮助。

　　　　　　…………蒋苏平 / 北京工业大学视觉传达设计系硕士研究生

　　手绘设计的学习是一个贯穿设计师职业生涯的过程，虽然年轻人已经习惯了无纸化学习与办公，利用电子产品进行绘画设计创作的情况也已经非常普遍，但真正的设计能力依旧体现在马克笔与纸张的摩擦之中。对于拥有设计类专业的院校来说，考查学生的设计手绘能力可以说是最为公平和一目了然的方式，一幅好的设计手绘作品不一定是极尽精致的，但一定是有创意的，创意可以体现在构图中、颜色中，甚至装饰元素中。好的创意代表考生的设计水平很高，而学校最看重的点也正在于此。本书涵盖了各大设计类高校设计手绘考试的高分范例，能为在设计考研这片大海中浮浮沉沉的考生提供一座灯塔，而这座灯塔的亮度由你们自己决定。

　　　　　　…………冯天慧 / 北京交通大学视觉传达设计系硕士研究生

　　对于设计师或考研学子来讲，手绘能力直接影响到设计能力的展示和提升，也体现在对设计时思考的帮助上。对于设计师来说，手绘是从方案构思转换为现实设计的必备技能，也是影响设计结果的重要因素，反映出设计师的艺术内涵及创意能力。本书从基础到提高、从思维到实践，由浅入深地讲解了不同类型的手绘方法，为读者在考研手绘、设计等方面提供参考，提升设计效率与学习效果。

　　　　　　…………覃佳明 / 北京交通大学视觉传达设计系硕士研究生

　　在这个信息化的时代，很多设计院校学生或者设计师会忽视手绘的重要性。其实，相比于计算机绘图来说，手绘特有的灵活性和艺术表现性，恰恰体现出了设计的灵魂，所以，对于设计师来说，手绘是不可或缺的。很多时候，当你有了一个非常好的设计构思，却在表现设计想法的环节遇到困难时，手绘的重要性就体现出来了。手绘是表现创意最快捷的方式，更能反映出一位设计师的艺术修养和创造个性。

　　　　　　…………徐静茹 / 北京交通大学视觉传达设计系硕士研究生

　　在过去传统的绘画发展历史当中，画家往往依靠笔、墨、颜料等工具在纸张、布帛或其他材料上进行创作，绘制出不同风格、不同画种的艺术作品。如今随着信息技术、计算机软件及相关绘图工具的发展，手绘技巧在设计行业中运用得越来越频繁。于是设计手绘成为一种应用广泛的表达方式与适应时代的艺术风貌。现在越来越多的高等院校开设了设计类的相关专业，手绘甚至还成为设计与美术类专业研究生入学考试的科目之一。本书正是建立在这样的高校艺术专业教育背景之上，通过梳理设计手绘的各种表达方式、创作技法与图形语言，使原本较为抽象的设计教学转变为系统的方法归纳，因此本书不失为高校学生学习与备考的理想教材。

　　　　　　…………晏斯宇 / 北京印刷学院视觉传达设计系硕士研究生
　　　　　　　　　　　四川电影电视学院设计与美术学院讲师

　　即使是在科技高速发展的今天，设计手绘仍是设计师不可或缺的能力之一，它能将设计师脑中的奇思妙想可视化，所以手绘能力的强弱在一定程度上决定了设计师能否将灵感完美展现。在升学阶段，设计手绘更是一个可以直观地向考官、导师展现自己能力的手段。与其说是教辅，我更觉得这本书是一本工具书，关于视觉传达、关于设计手绘，你想要的、你想知道的，都在这本书里。

　　　　　　………郭祎彤 / 北京印刷学院设计艺术学院平面设计方向硕士研究生

　　设计手绘作为设计师和考研学子必须掌握的一项核心技能，在夯实手绘基础、提升创意与表现力方面尤为重要。本书从设计原则、构图方法、表现技巧、创意思维再到丰富的优秀案例分享，由浅入深、多维度地剖析了设计手绘的方方面面。本书可以帮助设计师提高手绘水平，使每一次灵感乍现的设计方案跃然纸上，更精准地传递设计创意与理念；可以助力每一位考研学子夯实手绘基础，开阔设计视野，重塑创意思维，圆梦目标院校！

　　　　　　………刘雨童 / 北京印刷学院设计艺术学院平面设计方向硕士研究生

PREFACE

前言

一、视觉传达设计手绘的意义和价值

设计学专业与其他专业不同，其旨在培养学生的创造力和创新能力，是一个发现问题、解决问题的过程，也是一个将抽象思维转化为具象思维的创造过程。在这一过程中，手绘是沟通交流最直观、便捷的方式。而设计手绘又有其独特之处，它是设计过程中的图解、思考过程在纸上呈现的方式，而不是纯艺术形式的手绘。设计手绘与手绘有共性，也有不同：设计手绘更加侧重设计思考内容的表达，更接近图示、图纸，重视的是过程；而手绘更多的是指纯艺术的手绘作品，是艺术家的作品，更注重结果。手绘是设计师表达设计思维与想法的重要手段，是视觉传达设计及相关专业学生必备的基础能力之一，因此是目前国内研究生入学考试重要的考查方式，也是毕业生入职考试的重要手段。快题设计考试考查的是学生的解题能力，而手绘则是具体的呈现方式。快题手绘能够反映学生的基本设计能力、解题能力和设计素养，因此对于视觉传达设计专业的学生来说，快题手绘是研究生入学考试的敲门砖；而对于视觉传达设计专业的导师来说，快题手绘是衡量学生基本的设计和表达能力的重要标准。

二、视觉传达设计手绘的主要内容

视觉传达设计手绘的内容广泛，类型多样，涉及的知识点十分繁杂，每个学校考查的内容和侧重点不一样，加上各个院校的专业信息相对封闭，因此目前市场上还没有一本较为专业、系统、权威的视觉传达设计手绘图书。多年的教学经验和实践表明，北京地区重点艺术设计类院校视觉传达设计专业是国内该专业发展的风向标，代表着专业领域的高标准、高水平，因此笔者组织了清华大学、中央美术学院、北京理工大学、北京林业大学、北京服装学院、北京工业大学、北京交通大学、北京印刷学院等院校的近30名讲师、博士和硕士研究生，历经2年时间深入地研究了视觉传达设计手绘的主要内容和学习方法，系统地总结了视觉传达设计高分快题手绘的经验和技巧。本书基本涵盖了视觉传达设计手绘的全部内容，包括但不限于平面构成基础，字体设计，标识（LOGO）设计，创意图形设计，创意素描设计，黑白装饰画设计，装饰画、插画设计，海报招贴设计，书籍设计，UI界面设计，包装设计与VI品牌设计等。

三、视觉传达设计考研手绘的现状和变革

视觉传达设计是艺术设计的主要专业之一，全国有近800所院校开设了该专业，因此该专业的学生也是艺术考研的主力军。快题设计作为视觉传达设计专业研究生入学考试的必考科目，实质上是在指定时间内完成命题创作，并通过快题手绘的形式表现出来。快题考试的内容全面涵盖政治、经济、文化和时事新闻等，考查的内容多样，变化较快，尤

其是近几年随着部分重点院校考研考查形式的变革，考试的题型和命题方向也随之发生变化，总体来说有以下两个变化的趋势。

① 由传统型命题转变为开放式命题。原来绝大多数院校采用传统型命题方式，即给出明确的主题和具体的要求，如清华大学美术学院2019年科普硕士视觉传达方向研究生入学考试真题——为"2019艺术与科学国际作品展"设计一张海报，并且明确规定了海报的类型、尺寸等，对学生能力的考查较为单一。目前仍有部分院校包括北京理工大学、北京印刷学院、北京交通大学等沿用传统型命题的考试方式。开放式命题是指艺术设计所有专业一套题，给定主题，但不限定表现的形式，命题更加开放，学生的选择余地更大，如清华大学美术学院2021年艺术设计专业研究生入学考试真题：中国古代哲学思想强调"大道至简"，德国包豪斯设计学院则强调"少即是多"，请根据报考专业结合自身理解，完成至少两件设计作品，并用文字加以描述，表现形式不限，使用材料不限。开放式命题考查的形式灵活，学生可以结合自己专业的特点和优势进行设计。开放式命题是目前绝大多数院校采取的方式，如2021年北京服装学院以"2022北京冬奥会"为主题，北京林业大学以"共生"为主题。

② 由对应试能力的考查转变为对设计能力和综合素质的考查。以前，手绘表达的好坏决定了快题手绘水平的高低，但这种考查方式过度侧重手绘表现的能力，导致考生设计能力不足，培养出一批批"画匠"。因此近几年部分重点院校进行考试改革，命题变得更加灵活，考试的形式也更加多变，旨在选拔具有设计潜力的优质学生，而非只有应试能力的考生。

四、视觉传达设计手绘的学习和复习方法

冰冻三尺，非一日之寒。视觉传达设计手绘的学习绝非一朝一夕之事，需要注重日常的积累，无捷径可走；需要从根本上提升设计能力和思维眼界，摆正学习手绘的目的。具体包括：找准方向和找到适合自己的学习方法；打牢基础，重视基础内容的学习；持之以恒，勤能补拙；善于总结和思考；注重个性化的培养；理论结合实践。

对于初学者来说，建立正确的、系统的视觉传达设计手绘学习体系至关重要。本书由新蕾艺术学院视觉传达设计教研组全体教师倾力打造，全面涵盖了视觉传达设计快题手绘的主要内容。书中结合大量的实例，全面分析了重点院校专业考试中的出题方向、考查重点，以及考试的变革和发展趋势，以真题作为切入点进行深入解析，并配以详尽的手绘步骤进行讲解，深入浅出、循序渐进地介绍了视觉传达设计手绘的学习方法、快题手绘绘制的要点与技巧，并展示了500余幅优秀的手绘范例作品。本书为视觉传达设计专业的学生及相关设计从业人员提供了设计思维与手绘表达学习的参考范本，是视觉传达设计专业考研手绘的必备书籍，是快题手绘的高分秘籍，也是设计师入职的考试宝典。

<div style="text-align:right">
新蕾艺术学院

2021年11月
</div>

CONTENTS

CHAPTER 01

视觉传达设计手绘概述　　　　　　　　　　　　　014
1.1　视觉传达设计手绘的主要内容　　　　　　　016
1.2　视觉传达设计手绘的绘图工具　　　　　　　018
1.3　视觉传达设计手绘的评分标准　　　　　　　020

CHAPTER 02

视觉传达设计手绘的基本要素　　　　　　　　　　022
2.1　视觉传达设计手绘中的创意设计　　　　　　024
2.2　视觉传达设计手绘中的构图设计　　　　　　026
2.3　视觉传达设计手绘中的线稿手绘　　　　　　028
2.4　视觉传达设计手绘中的色彩搭配　　　　　　030
2.5　视觉传达设计手绘中的素材积累　　　　　　032

CHAPTER 03

平面构成基础　　　　　　　　　　　　　　　　　038
3.1　平面构成基础设计及手绘表达　　　　　　　040

CHAPTER 04

字体设计与手绘表达　　　　　　　　　　　　　　044
4.1　字体设计原则　　　　　　　　　　　　　　046
4.2　字体设计基础　　　　　　　　　　　　　　048
4.3　标准字体设计　　　　　　　　　　　　　　050
4.4　创意字体设计　　　　　　　　　　　　　　051
4.5　标准字体设计手绘步骤详解　　　　　　　　052
4.6　创意字体设计手绘步骤详解　　　　　　　　053
4.7　标准字体设计手绘表达范例　　　　　　　　054
4.8　创意字体设计手绘表达范例　　　　　　　　055

CHAPTER 05

标识（LOGO）设计与手绘表达　　　　　　　　　058
5.1　标识（LOGO）设计的分类　　　　　　　　060
5.2　标识（LOGO）设计的基本特征　　　　　　061
5.3　标识（LOGO）设计的技巧　　　　　　　　062
5.4　标识（LOGO）设计手绘步骤详解　　　　　063
5.5　标识（LOGO）设计手绘表达范例与评析　　064

CHAPTER 06

创意图形设计与手绘表达　　　　　　　　　　　　068
6.1　创意图形设计手绘步骤详解　　　　　　　　070
6.2　创意图形设计手绘表达范例与评析　　　　　071

CHAPTER 07

创意素描设计与手绘表达 082
7.1 创意素描设计手绘表达基础 084
7.2 创意素描设计手绘表达范例与评析 085

CHAPTER 08

黑白装饰画设计与手绘表达 088
8.2 黑白装饰画手绘步骤详解 090
8.3 黑白装饰画手绘表达范例与评析 091

CHAPTER 09

装饰画、插画设计与手绘表达 100
9.1 装饰画、插画设计手绘表达步骤详解 102
9.2 装饰画、插画设计手绘表达范例与评析 104

CHAPTER 10

海报招贴设计与手绘表达 140
10.1 海报招贴设计手绘表达步骤详解 142
10.2 海报招贴设计手绘表达范例与评析 146

CHAPTER 11

书籍设计与手绘表达 186
11.1 书籍设计手绘表达步骤详解 188
11.2 书籍设计手绘表达范例与评析 192

CHAPTER 12

UI 界面设计与手绘表达 198
12.1 UI 界面设计手绘表达步骤详解 200
12.2 UI 界面设计手绘表达范例与评析 202

CHAPTER 13

包装设计与手绘表达 212
13.1 包装设计手绘表达步骤详解 214
13.2 包装设计手绘表达范例与评析 216

CHAPTER 14

VI 品牌设计与手绘表达 228
14.1 VI 品牌设计手绘表达步骤详解 230
14.2 VI 品牌设计手绘表达范例与评析 234

结束语 236

CHAPTER 01
视觉传达设计手绘概述
SHIJUE CHUANDA SHEJI SHOUHUI GAISHU

1. 视觉传达设计与手绘表达的意义和价值

设计手绘作为设计师、设计专业学生的通用语言，在设计的沟通、交流和表达方面有着不可替代的作用。设计手绘表达是设计方案从构思到实现的第一步，是创意思维转化为具象形态的关键环节，是展现设计风格和信息传达方式的重要手段，能够体现出设计师的专业素养和能力。虽然当前计算机辅助设计技术已经很成熟，但手绘表达仍有着不可替代性，手绘表达的过程能够激发设计灵感，有效提升创造性思维能力。许多著名的设计师都习惯用手绘作为表现手段，快速记录瞬间的灵感和创意。手绘的艺术创造价值和高效便捷的表达方式有着不可替代的作用，因此快题设计手绘表达常常作为艺术设计类院校研究生入学考试及设计师入职考试的主要考核形式。

2. 视觉传达设计与手绘表达的主要内容

视觉传达设计包含的内容广泛，根据国内大部分艺术设计类院校的考试内容和教学经验，视觉传达设计与手绘表达的主要内容包括但不限于平面构成基础，字体设计与手绘表达，标识（LOGO）设计与手绘表达，创意图形设计与手绘表达，创意素描设计与手绘表达，黑白装饰画设计与手绘表达，装饰画、插画设计与手绘表达，海报招贴设计与手绘表达，书籍设计与手绘表达，UI界面设计与手绘表达，包装设计与手绘表达，以及VI品牌设计与手绘表达。

3. 视觉传达设计与手绘表达的学习方法和技巧

视觉传达设计手绘的学习是一个持续、漫长的过程，不能急于求成，要重视基础内容的学习，如平面构成基础、色彩构成基础和立体构成基础三大构成的学习，将基础知识和手绘基本功打牢；要注重设计思维和眼界的提升，进而提升视觉传达设计手绘的专业性；不孤立地去学习手绘技法，而是将视觉传达设计手绘的主要内容通过设计方案的形式表现出来，在设计的过程中提高手绘表达的能力，而并不仅仅是提高应试能力和技巧。

4. 视觉传达设计与手绘表达的注意事项

视觉传达设计手绘的学习离不开大量的临摹，在临摹的过程中能够快速掌握优秀范例的方法和技巧，但同时也容易陷入相似、雷同的窘境。艺术设计的魅力在于差异性，即个性化的表达和个人风格的培养。因此在学习过程中要注重个人风格和个性化的培养，避免千篇一律。

1.1
视觉传达设计手绘的主要内容

视觉传达设计手绘的内容丰富、形式多样。按照各个院校视觉传达设计专业的课程设置及研究生入学考试专业手绘的考查内容，视觉传达设计与手绘表达的主要内容可以归纳为12个方面：平面构成基础，字体设计与手绘表达，标识（LOGO）设计与手绘表达，创意图形设计与手绘表达，创意素描设计与手绘表达，黑白装饰画设计与手绘表达，装饰画、插画设计与手绘表达，海报招贴设计与手绘表达，书籍设计与手绘表达，UI 界面设计与手绘表达，包装设计与手绘表达，以及 VI 品牌设计与手绘表达。

1．平面构成基础

平面构成基础是视觉传达设计的基础性原理，是手绘表达的前提和依据，其以点、线、面为元素，以形态构成的形式法则为原理，在二维的平面上进行组合和排列，结合理性与感性思维对画面进行整体的创造。

2．字体设计与手绘表达

字体设计是运用视觉美学规律，配合文字本身的内涵和所要传达的目的，对文字的大小、笔画结构、排列、配色等加以研究和设计，使其具有适合传达内容的感性或理性的表现和优美的造型，能有效传达文字本身更深层次的内涵和意义。

3．标识（LOGO）设计与手绘表达

标识（LOGO）设计是综合利用图形、文字、色彩、符号等元素设计出高度简练、概括并具有一定象征性的图形。除了可以代表、表示，还能传达一定的情感、理念、信息及指令动作等。

4．创意图形设计与手绘表达

创意图形是将创意思维通过可视化的表现手法，转换成图画、色彩、构成等形式；是对图形创新变化的过程，也是创意性思维的展现手段。优秀的创意图形能够简化信息传递的过程，有效、准确地传递信息，赋予图形深刻的寓意。

5．创意素描设计与手绘表达

创意素描注重创意思维的先导过程，在创意基础上实施设计素描，从而更加注重创新性。创意素描设计可以充分调动学生的想象力，开拓创意思维和想象空间，是主观精神培养和内在情感表达、表现的有效方式及方法。

6．黑白装饰画设计与手绘表达

黑白装饰画是以黑、白、灰对比为造型手段，高度概括的装饰艺术形式。通过增强黑、白、灰层级关系，形成疏密有致、虚实变化的画面，同时结合在形体上的创意造型，使其具有强烈的节奏感和韵律感，具有较强的装饰意义。

7．装饰画、插画设计与手绘表达

装饰画、插画设计以其直观的形象和美学的感染力，被广泛地用于社会的各个领域。插画的概念已远远超出了传统的范畴，不再受风格和材料的限制，创作者广泛地运用各种手段，将其应用到生活中的方方面面。

8．海报招贴设计与手绘表达

海报招贴是传递信息的艺术，是应用广泛、服务大众的宣传工具。海报招贴是用醒目的画面来引起观众的注意，海报画面中所宣传的主题需要显眼、明确、一目了然，要概括出事件的时间、地点、附注等主要内容。

9．书籍设计与手绘表达

书籍设计为独立考题类型，却属综合类考题。其对排版、海报设计、插画设计、字体设计、包装设计等能力均有考查，建议对涉及的知识较为熟悉后再进行书籍设计的练习。

10．UI界面设计与手绘表达

UI界面设计是指对软件的操作逻辑、界面风格及人机交互行为三方面的综合设计，视觉传达在UI界面设计中主要体现在"可视形式"上，通过图形、色彩、版式等视觉语言来实现用户对界面综合使用效果的认可。

11．包装设计与手绘表达

包装设计是将巧妙的工艺手段和适合的包装材料相结合，设计出包装的结构和外形，通过色彩、图形和文字等元素将视觉化效果表现出来。不同的包装效果会给消费者传达不同的感受，促使他们对商品产生购买欲望。

12．VI品牌设计与手绘表达

品牌设计是视觉传达设计中的核心内容，也是其他衍生设计的视觉基础，具体可以分为基础部分和应用部分。品牌设计能力的背后隐藏着视觉传达设计的基本素养，也是考查学生基础设计能力的重要题型。

1.2
视觉传达设计手绘的绘图工具

工欲善其事，必先利其器，在手绘的学习过程中，了解和掌握工具对于手绘的表达至关重要。使用不同的工具，产生的效果截然不同。熟练掌握各种工具的特性和使用技巧，能够在手绘表现时得心应手。每个人的习惯和个人喜好不同，对工具的选择也有所不同。无论什么样的工具，都只是用来辅助手绘的，使用起来能得心应手，画出理想的效果即可，不必追求工具的极致化，设计能力的提高关键还是在于手绘能力和设计思维上的提升。

针管笔： 常用来勾线，根据笔头的粗细又可以分为很多型号，常用的有 0.1mm、0.3mm、0.5mm 等型号。应根据绘制内容的不同，选择不同粗细的笔头。常用的针管笔品牌有樱花、三菱、红环等。

彩色铅笔： 分为非水溶性和水溶性两种。非水溶性彩色铅笔颜色鲜艳；水溶性彩色铅笔颜色柔和，蘸水后可以表现出水彩的效果。彩色铅笔可以作为起稿工具，亦可以深入刻画细部，细腻地表现物体，使画面具有层次感，还可以配合马克笔来使用。常用的彩色铅笔品牌有辉柏嘉、施德楼等。

橡皮

对于手绘初学者，铅笔是很常见的起稿工具，适当地使用铅笔来确定画面的构图、轮廓线和结构线，能够提高绘图效率和成功率，避免因前期基础性的错误导致后期难以修改。用铅笔起稿时，建议使用较硬、较浅的铅笔，避免反复使用橡皮和弄脏画面。也可以根据画面的主色调，选择有颜色的铅笔起稿，使铅笔稿和画面色调统一。

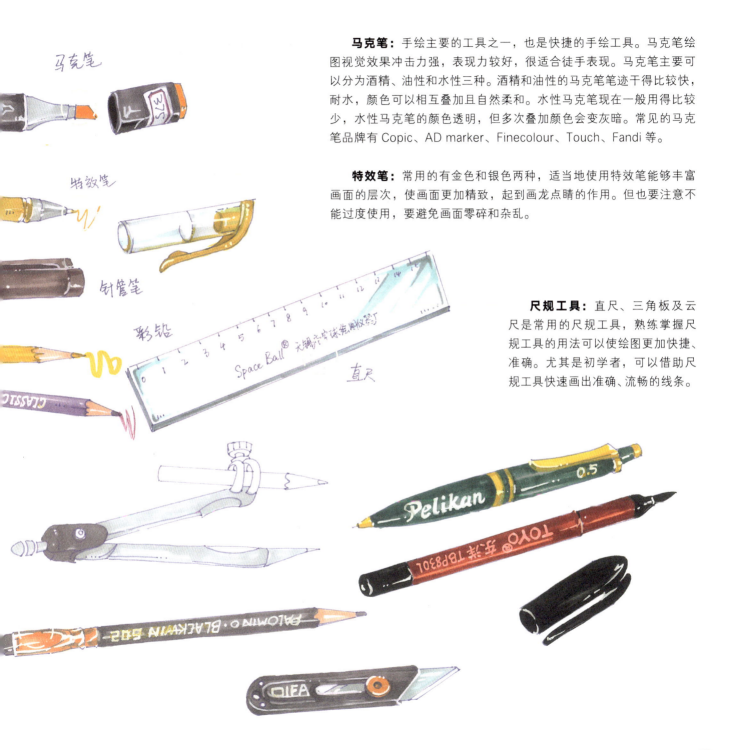

马克笔： 手绘主要的工具之一，也是快捷的手绘工具。马克笔绘图视觉效果冲击力强，表现力较好，很适合徒手表现。马克笔主要可以分为酒精、油性和水性三种。酒精和油性的马克笔笔迹干得比较快，耐水，颜色可以相互叠加且自然柔和。水性马克笔现在一般用得比较少，水性马克笔的颜色透明，但多次叠加颜色会变灰暗。常见的马克笔品牌有 Copic、AD marker、Finecolour、Touch、Fandi 等。

特效笔： 常用的有金色和银色两种，适当地使用特效笔能够丰富画面的层次，使画面更加精致，起到画龙点睛的作用。但也要注意不能过度使用，要避免画面零碎和杂乱。

尺规工具： 直尺、三角板及云尺是常用的尺规工具，熟练掌握尺规工具的用法可以使绘图更加快捷、准确。尤其是初学者，可以借助尺规工具快速画出准确、流畅的线条。

1.3 视觉传达设计手绘的评分标准

视觉传达设计手绘的内容丰富,考试形式多样。虽然每个院校的考试时间、卷面大小及考查的侧重点有所不同,但优秀的视觉传达设计手绘作品是存在共性的,即视觉传达设计手绘的评分标准是相对统一的。根据多年的教学经验,从大的方面可以归纳总结为符合题意、主题鲜明、画面完整、富有创意性、造型能力强、色彩搭配合理、主次突出、细节深入等 8 个主要评判标准。

1. 符合题意

视觉传达设计考研手绘是命题式考试,是在给出的题目要求下进行的设计和手绘表达,因此,手绘表达必须满足题目的要求,符合题意,不能答非所问。

2. 主题鲜明

一般情况下题目中会给出明确的题目要求,即规定了明确的主题,如"大道至简""春韵""以人为本""梦"等主题,画面中所表达的内容和元素需与主题紧紧相扣,使得画面主题鲜明。

3. 画面完整

视觉传达设计手绘一般是在规定的时间内(3~6小时)完成的设计手绘表达。在有限的时间内,作品的完整性十分重要,也是手绘成绩的基本前提,因此必须要保证提交的手绘作品相对完整。

4. 富有创意性

一幅优秀的视觉传达设计手绘作品除了手绘表达,更应该在创意方面下功夫,在符合题意的前提下,新颖的创意、与众不同的思考角度和解题方式能够使作品令人眼前一亮,记忆深刻。

 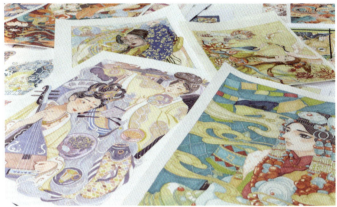

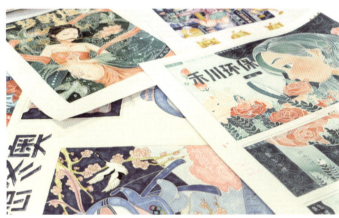 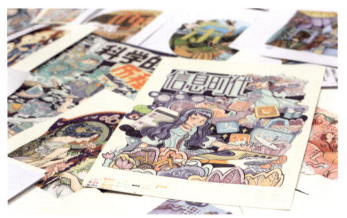

5．造型能力强

优秀的视觉传达设计手绘要求具备较强的造型能力和较好的素描基础。通过画面体现出手绘的基本功底，同时也反映出设计师的基本素养。

6．色彩搭配合理

色彩搭配能力是设计师需要掌握的基本能力之一，一张视觉传达设计手绘作品，不仅可以反映出作者的造型能力，更可以反映出作者的色彩感觉和色彩搭配能力。

7．主次突出

从画面的整体效果来看，优秀的视觉传达设计手绘要求画面主次突出，反映主题的重点内容表现充分到位，次要的内容进行弱化处理，不需要面面俱到。

8．细节深入

一幅优秀的视觉传达设计手绘作品离不开对细节的深入刻画，见微知著，细节之处便是精彩之处，同样也是点睛之笔，其决定了一幅作品的深度，正所谓细节之处见真章。

CHAPTER 02
视觉传达设计手绘的基本要素
SHIJUE CHUANDA SHEJI SHOUHUI DE JIBEN YAOSU

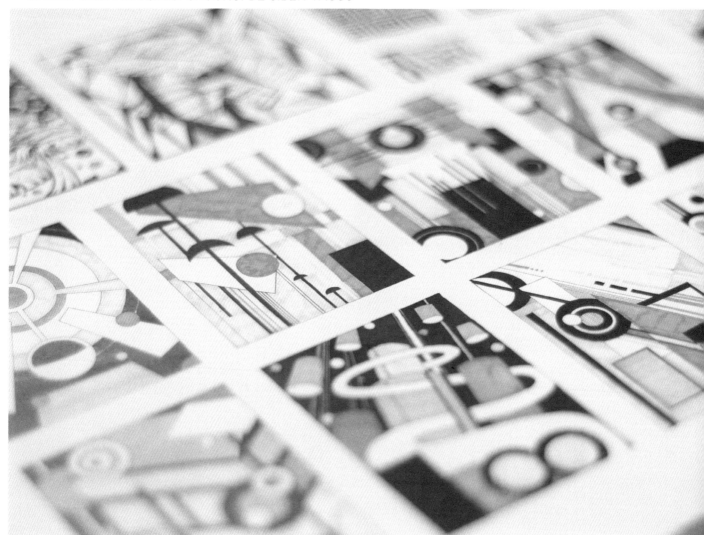

优秀的视觉传达设计手绘有着相同的特点,系统地分析、梳理和总结影响视觉传达设计手绘效果的基本要素,对于手绘的学习事半功倍。决定视觉传达设计手绘好坏的基本要素有很多,从大的方面可以分为创意设计、构图设计、线稿手绘、色彩搭配和素材积累。

1. 创意设计

创意即"idea",是整个视觉传达设计手绘的核心,是手绘表达的内容和思想,徒有熟练的手绘表现技巧只能成为"画匠",而具有设计思维的创意才是设计的内在要求。在视觉传达设计手绘中,创意具体表现为解题时的创造性思考,手绘的技巧和经验可以通过系统的学习获得,但设计方案的创意、解题的角度是你的手绘作品区别于别人手绘作品的根本所在,因此,在学习手绘的过程中一定要重视设计思维和创造性思维的锻炼及培养。

2. 构图设计

视觉传达设计手绘中的构图是将画面中的各个要素按照形式美法则进行排布和组合的过程,即在一定空间内组织不同元素构成不同的画面效果。构图设计犹如文章的提纲,决定了画面的框架结构和组织布局形态,初学者很容易忽视构图设计,或者是草草了事,导致画面后期的修改十分困难。

3. 线稿手绘

视觉传达设计手绘中的线稿手绘是后期上色的基础,成功的线稿本身就具有表现力,可以成为独立的艺术作品,即使不上颜色或者少上颜色,同样可以达到很好的效果。线稿手绘需要长时间的练习和积累,这样才能画出流畅有力的线条。

4. 色彩搭配

色彩搭配是视觉传达设计手绘的外在表现,也是最直观的体现,因此,好的色彩搭配能够为手绘作品增色不少,良好的色彩搭配能够直观地反映出作者的色彩感觉和基本素养。大家平时应多去观察和积累优秀的色彩搭配案例,要注重培养自己的色彩感觉。

5. 素材积累

任何一幅视觉传达设计手绘作品都离不开相关素材的搭配和组合,素材是视觉传达设计手绘的基本构成要素,因此在日常手绘学习过程中,要注意积累不同类型的素材,可以将常见的素材进行分类,建立自己的素材库,这是视觉传达设计手绘创意和灵感的来源及手绘的基础。

2.1 视觉传达设计手绘中的创意设计

视觉传达设计手绘中的"解题"这一步至关重要,手绘考试的要求即在对题目进行合理分析后再通过手绘工具进行视觉呈现。在解题这一步我们需要注意两点:一是扣题的准确性,即精准地抓到题目的关键词与大的色调走向,避免跑题;二是对题目内容进行深度挖掘,也就是头脑风暴、解题角度,让自己的作品在区别于他人作品的同时,深度与立意更高于他人。

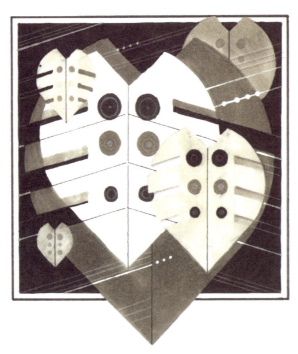

图 2-1 视觉传达设计手绘中的创意设计 1

1. 扣题准确,符合题意

为满足题目要求,可以对考题中的大段文字内容进行提炼,总结出 2~4 个关键词,梳理关键词的层级顺序并应用到画面中,再配上与主题合适的色调。例如北京服装学院 2019 年考研手绘真题"现在广场舞、全民 K 歌广受老年人欢迎和喜爱,但是还没有通过互联网把这两个东西结合起来进行线上线下的互动,把两者结合进行设计",阅读完题干,找出核心关键词——广场、老年人、舞蹈、唱歌,可以选择至少两个关键词进行组合去扣题。需要注意的是,考题的一侧重点在于"通过互联网将全民 K 歌与广场舞结合",因而在画面体现上倾向于 UI 设计,在衍生品设计上要突出软件的功能性,还要考虑在逻辑上怎样体现出二者的结合,其功能上解决了什么问题,这些也很重要。主视觉中跳广场舞的老年人形象不要像场景速写一样去一味地描绘,可以从颜色和版式上找到一些新颖的角度,譬如用一些高饱和度的对比色加上平面老年人的舞蹈剪影,通过视觉语言来表达主题,跳出大众以往对广场舞的刻板印象;在内容表现上,也不要一味地从消极的角度去反映广场舞的负面现象,要辩证地去思考这一问题,再去绘制画面。

CHAPTER 02　视觉传达手绘的基本要素

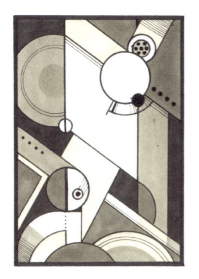

图 2-2 视觉传达设计手绘中的创意设计 2

2. 深度挖掘题目内涵

在扣题准确的前提下，对题目进行深度挖掘，当拿到考题后，不要仅凭对考题内容的第一印象就着手绘制，因为多数人对同一主题的第一印象是相似的，譬如以传统为题，第一印象多是从福娃、舞狮、剪纸、凤冠等具象元素着手。其实我们可以发现更多角度，譬如传统的版型版式、传统的字体与颜色等非具象性元素同样可以表达主题，这样可以在很大程度上避免自己的作品与别人的作品相似，同时也能体现出自己的设计思维能力与专业水平。

2.2 视觉传达设计手绘中的构图设计

在手绘作品创作过程中,为了表明作画思路和提升画面美感,我们会有意识地把画面中的元素进行排布和组合,在一定空间内组织不同元素构成不同的画面效果,即"构图"。在中国传统绘画方法中,就有"经营位置""布景"等术语,由此可见构图在绘画中有着举足轻重的地位,构图设计是视觉传达设计手绘的基础要素。

图 2-3 视觉传达设计手绘中的构图设计 1

1. 构图的基本形式

首先构图要与考题相结合,先立意再立形,接下来再运用艺术技巧和表现手法。基本的构图形式如下。

① 三角形构图,适用于大部分题材,画面稳定平衡。

② 方形构图,画面中的元素摆放成方框的形式,一般重复摆放的元素会有些单调,建议画面中用色彩对比和变异突破的方框打破局面。

③ 圆形构图,包括C形构图和S形构图,画面流动,颇具美感,给人活泼的感觉,手绘中大多数题目可运用圆形构图。

④ 交叉线构图,包括:引导线构图,即利用画面中的装饰建筑引导人的视线;斜线构图,适用于运动型主体,斜线角度越大,越具有视觉刺激性;放射线构图,利用一个画面中心点向四周发散,在海报招贴设计中运用会有意想不到的效果。

⑤ 特殊视角构图,不同视角带给观众新奇的视觉体验,增强代入感。

CHAPTER 02 视觉传达手绘的基本要素

图 2-4 视觉传达设计手绘中的构图设计 2

2. 构图的基本准则

构图需要遵循的基本画面准则如下。

① 在元素体量对比上，关注画面中元素的大小、位置和色彩关系，做到主次有序、疏密得当。紧密的元素堆积会形成强烈的节奏感，引人注意；稀疏的画面中留白，则能营造平静氛围。

② 在色彩对比上，首先在整体画面上，可以用色彩区分主体与背景的关系，可采用主实景虚的方法。主体物一般纯度较高，与周围物体进行色相对比。背景物整体较灰，明度较低。整体画面最好保持一个色调。其次在局部画面中，注重色彩关系，主体物与周边元素进行区分，形成多个层次。

③ 在空间对比上，主要看整体画面效果，在构图、上色、最后细节丰富时均要注意。除了关注主体物，边角之处也要仔细斟酌。例如，画海报招贴时需要关注主体物之外的元素，使画面最终呈现虚实疏密得当、动静结合、主次分明的效果，整体配色上形成氛围感。

2.3 视觉传达设计手绘中的线稿手绘

线稿手绘通过简单的线条来表现出物体的外形特征和空间层次关系,通过线条的疏密和节奏变化,或快或慢、或轻或重、或粗或细,展现出线条本身的表现力。一幅优秀的线稿手绘本身就是一幅艺术作品,更是后期上色的基础和前提,可以在很大程度上提高画面的整体效果和表现力,并且降低后期的上色压力。

图 2-5 视觉传达设计手绘中的线稿手绘 1

图 2-6 视觉传达设计手绘中的线稿手绘 2

1. 线稿手绘的绘制工具

不同的工具有不同的笔触及运笔方式,能够表现出多种多样的画面效果。每个人可以根据自己的爱好和绘制的主题,选择自己擅长的表现工具,这样在绘图时才能够得心应手、事半功倍。初学者在绘画时以临摹为主,因此在选择表现工具时,多使用针管笔与楷笔,针管笔适合去勾一些线条粗细平均、风格较为平面的画面;楷笔适合应用于有前后区分的画面,通过用笔的力度来调整线条的粗细。

图 2-7 视觉传达设计手绘中的线稿手绘 3

2. 线稿手绘的练习方法

线稿对造型基础要求较高。关于流畅线条的练习，重要的一点就是运笔快速，当画到一些较长的线条时，可以用小臂与手腕带动画笔，不要一点点拼凑线条。想要控制运笔力度，可以尝试用软头楷笔去做白描练习，线条的粗细随着体积的转折而变化。握笔时不要握得过于死板，要尽量放松，保持运笔的自然。运笔时，视线应向线条运动方向看齐。最后注意，在起笔时停顿，落笔时回收。如果握笔姿势不正确，会导致线条不流畅，直接影响画面的最终效果。

3. 线稿手绘的绘制要求

在视觉传达设计手绘中，对于线稿手绘的要求有三点：一是线条的流畅性与绘制区域的闭合性，流畅的线条是画面整体效果的缩影，而闭合的区域是上色的前提；二是线条的粗细变化，通过控制运笔的力度与方向，让线条有合理的粗细变化，这样可以在线稿这一步时就表现出元素的质感与体积；三是轮廓线条的粗细区分，通常应用于有前、中、后景的画面中，突出主体，基于前后主次关系改变元素的轮廓线条，用线条的粗细体现元素之间的层次。

2.4 视觉传达设计手绘中的色彩搭配

一幅视觉传达设计手绘作品,颜色是最直观的,是让观者最先感受到的。好的配色能让作品增色不少,相反,不好的配色会让作品失色。在进行色彩搭配时,在真实地反映固有色和环境色的基础上,表现的是色彩之间的明度关系、纯度关系、冷暖关系及饱和度关系,要主观地去搭配色彩,通过画面反映出自己的色彩感觉和色彩搭配能力。

图 2-8 视觉传达设计手绘中的色彩搭配 1

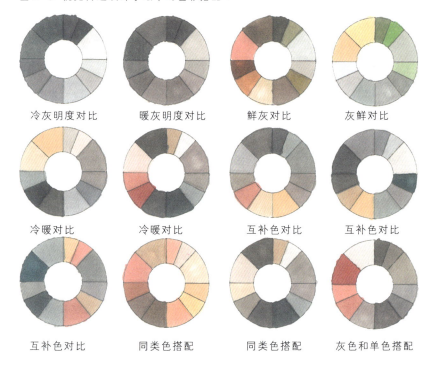

图 2-9 视觉传达设计手绘中的色彩搭配 2

1. 色彩的基本知识及规律

"色彩"按字面上理解可分为"色"和"彩"。所谓"色"是指人对进入眼睛的光传至大脑时所产生的感觉;"彩"则指多色的意思,是人对光变化的理解。绘画色彩中最基本的三种颜色即红、黄、蓝,称为原色。这三种原色纯正、鲜明、强烈,且这三种原色本身是调不出的,但是它们可以调配出多种色相的色彩。由两种原色混合得出的色彩称为间色。复色就是将两个间色或一个原色与相对应的间色混合得出的色彩。除此之外,还有对比色、互补色、同类色等基本色彩原理。

CHAPTER 02 视觉传达手绘的基本要素

2. 颜色的搭配技巧和方法

在学习配色之前，要掌握颜色三要素——色相、纯度、明度。色相，用以区别各种颜色，如红、绿、蓝等；纯度，用以表示色彩深浅；明度，用以表示彩色明暗。配色方法可以分为色相配色、色调配色和明度配色。色相配色是以色相环为基础进行配色的，用色相环上类似的颜色进行配色，可以得到稳定而统一的色彩感觉。用色相环上距离远的颜色进行配色，可以达到一定的对比效果。色调配色又分为同一色调配色、类似色调配色、对照色调配色。明度是配色的重要因素，明度的变化可以表现事物的立体感和远近感。掌握一定的配色方法就可以通过画面色彩引人入胜，让自己的作品脱颖而出。

图 2-10 视觉传达设计手绘中的色彩搭配 3

3. 套色的练习和准备

我们所说的色彩搭配中的色彩，一般为绘画中的色彩，三原色为红、黄、蓝。在分别进行色相配色、色调配色和明度配色练习时，可以根据颜色的不同特性分别练习不同的画面风格。类似色相的配色，能表现共同的配色印象。这种配色在色相上既有共性又有变化，是很容易取得配色平衡的手法。对比色相配色则可以配出画面对比较为强烈的色彩。明度是配色的重要因素，将明度分为高明度、中明度和低明度三类，这样明度就有了高明度配高明度、高明度配中明度、高明度配低明度、中明度配中明度、中明度配低明度、低明度配低明度六种搭配方式。不同冷暖的颜色也能搭配出不同的色彩感觉。想要得到和谐、优美的色调，就须灵活掌握不同色调之间的配色方法。

图 2-11 视觉传达设计手绘中的色彩搭配 4

- 31 -

2.5 视觉传达设计手绘中的素材积累

任何一幅视觉传达设计手绘都离不开相关主题元素的组合,因此日常练习过程中要注重对素材的积累。常用的素材按照类型可以分为植物素材、动物素材、人物素材、纹样素材等,也可以按传统素材和现代素材去积累。素材只是为设计和创作提供参考及灵感,不能生搬硬套,需根据主题和风格的不同,进行主观处理和适当变化。

1. 植物素材积累

植物素材大多作为装饰元素呈现在画面中。植物素材可以简单分为花朵类和叶子类。在传统主题中,花朵类植物大多采用牡丹花、莲花等有中国特色的花卉,叶子类植物主要采用龟背竹和竹子这两种。在现代主题中,可选择的植物多种多样,植物可以成组出现,呈现一簇簇茂盛的效果。注意每种植物的长势不同,需要对植物的动态严格把握,植物不能是千篇一律的。也可以对植物素材进行图形化转化,将其运用到背景和衣服纹饰中做装饰,丰富整体画面。整体来说,植物素材的应用多种多样,要自己分析植物素材的组合和摆放。

图 2-12 视觉传达设计手绘中的素材积累 1

2. 动物素材积累

　　动物素材在插画和海报中既可以作为主体，也能做画面中的装饰素材，我们可以根据画面的不同风格进行选择。例如，在传统主题中，可以采用燕子等飞鸟和金鱼等中国传统动物纹样形象；在科技类主题中，动物的外在特征需要改变，需要呈现出有机械感和未来感的形象；在自然类主题中，动物素材的动态需要更加灵动、真实。动物素材装饰纹样也多种多样，传统鸟类的羽毛和自然鸟类的羽毛在表现技法上有明显不同，传统鸟类的羽毛可以采用传统纹样表现形式和传统配色，自然鸟类的羽毛可以更加写实，配色可采用明度较高的紫色、蓝和绿色来营造氛围。

图 2-13 视觉传达设计手绘中的素材积累 2

3. 人物素材积累

① 人物素材的重要性。人物通常是海报和插画的主体，在整体画面中也是最丰富、最突出的元素，在画面中尤为重要。对人物神态特征、整体风格的把握最能形成画面的整体基调和表达想表现的思想内容。人物由神态、动态、服装和配饰等构成，不同的服饰搭配相同动态可以应用到不一样的主题画面中。例如，身穿连衣裙、头戴贝雷帽、手里拿着玩具的年轻女性和身穿汉服、头戴珠钗、弹着古筝的传统女性形象大不相同，因此积累不同特征的人物素材尤为必要。

图 2-14 视觉传达设计手绘中的素材积累 3

② 人物素材的积累方法。首先，寻找和收集人物素材的方法，也适用于所有素材的收集。国内的站酷、花瓣等网站可以作为搜集素材的主要网站，可以根据素材类型进行检索，还可以根据整体风格类型进行检索。其他的社交平台如微博、小红书等也会有许多插画师在线发布他们的作品。国外的Pinterest、Behance等网站也有许多创意十足的插画、海报作品。

图2-15 视觉传达设计手绘中的素材积累4

其次，人物是画面的重要部分，可以根据不同风格来建立人物素材库。人物素材分类可以按照时间、地理分为现代和传统、东方和西方、过去和未来这三组对比。西方的传统和现代对比可以是巴洛克、解构主义、包豪斯。东方的传统和现代对比可以是故宫、儒家、高铁、东方明珠塔。人物素材还可以分为年轻人（男性和女性）、老年人、孩童这三类。

图 2-16 视觉传达设计手绘中的素材积累 5

图 2-17 视觉传达设计手绘中的素材积累 6

③ 人物素材积累的注意事项。首先，人物素材风格不能过于卡通化，选择插画类人物是最保险的。其次，通过积累，选择自己喜欢的素材学习后应用到画面中时，要形成自己的风格，而不是对原作者的作品进行复制、粘贴。在借鉴素材时，人物素材可以借鉴动态特征、衣服纹样等表现形式。自己消化理解后创造出属于自己的素材，人物素材可以在服饰和五官上作出改变，例如：少数民族人物可以改变头饰和服装纹样，在五官上突出深邃的眼窝和厚厚的嘴唇。这种小细节的改变既可以契合主题，也能有助于自己风格的形成。

图2-18 视觉传达设计手绘中的素材积累7

CHAPTER 03
平面构成基础
PINGMIAN GOUCHENG JICHU

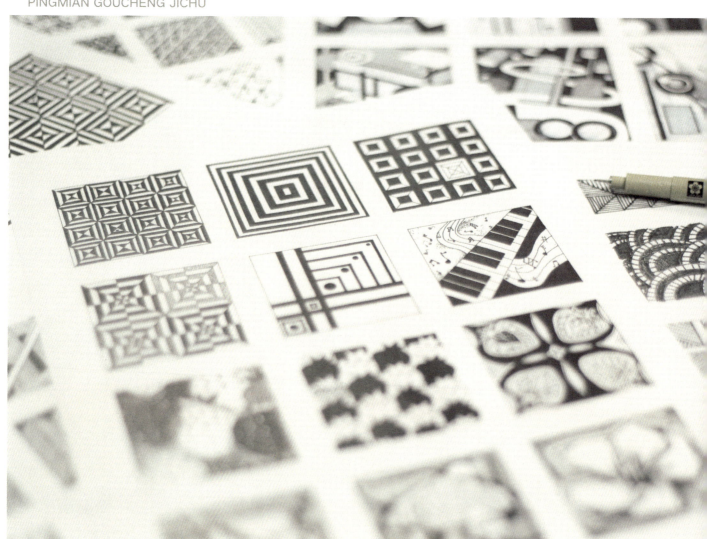

1. 平面构成基础概述

平面构成基础是手绘中元素布局的一个重要的基础性原理，掌握好平面构成是画好手绘的基本前提。平面构成基础以点、线、面为元素，在二维平面上依照美的效果进行组合和排列，结合理性思维与感性思维对画面进行整体创造。这种抽象的、全新的造型观念为诸多艺术和设计领域提炼出了一套基础的构图原理，其中手绘表达是最能直接展现此原理的一种艺术形式。手绘表达形式是利用画笔来直接描绘创作者的灵感和创意，它是从事艺术和设计有关行业人员的必备技能。

2. 平面构成基础的主要内容

平面构成以点、线、面为基本要素，以形态构成的各种形式法则为原理，最终呈现在平面空间中。平面构成的形式主要包括"统一和变化""对称和平衡""节奏和韵律""对比和调和"等，这些形式法则都包含于平面构成形式美之中，且相互之间配合使用。利用这些方法原理对点、线、面进行排布，转化到手绘上则可将原先的点、线、面元素替代为具体的事物元素。

3. 平面构成基础手绘表达的方法和技巧

作为应试的手绘表达最重要且摆在首位的就是扣题，如果答非所问，那么手绘技巧再高超也无法获得理想的成绩。在扣题的基础上再去追求尽可能完美的画面效果，这才是正确的应试手绘思路。在进行铅笔线稿的绘制时，要注意观察整体画面，把握各绘画区域间的整体关系和相互关系，避免在这个阶段就过分陷入局部刻画。勾线时应注意线条之间的粗细对比，且保持手腕的稳定。

上色时，配色方案一定要在前期构思好，因为我们常用的上色工具马克笔一旦画上是很难修改的，反复叠加不同颜色还会显得很脏，所以上色阶段需要尽可能每一笔都画准确。具体的配色方案根据色相环可以分为邻近色配色、互补色配色、冷暖色配色等方案，在此不做详细展开。

细节刻画是在完成整个大的画面色调之后，对于视觉中心和需要突出强调的区域进行深入刻画。这是一个十分重要的步骤，缺少此步骤可能使画面显得完成度不高。细节刻画具体包括结构的细化（如发丝的具体表现、衣褶的丰富）、黑白灰关系的细化（如高光的提亮）、装饰的细化（如花纹的添加）等。进行此步骤时需要注意的是，细节刻画万万不可打破先前画面的整体与主次关系，不能过于丰富细节而导致画面的视觉中心不明确。

4. 平面构成基础的注意事项

一般来讲，以暖色调为主的画面会比以冷色调为主的画面更加具有视觉冲击力，在视觉感受上向外扩张。冷色调则会凸显科技感和现代感，手绘表达应在对应主题的情况下选择适合表现的色调。

3.1 平面构成基础设计及手绘表达

平面构成是设计类学生的必修课,其与色彩构成、立体构成一起组成"三大构成"。"构成"源于俄罗斯构成主义艺术运动和荷兰风格派运动,旨在培养学生对形、色、空间的敏感性和创造性。平面构成是利用不同的基本形态按照一定的规则在平面上组成图案,主要是在二维空间范围之内描绘形象。平面构成所表现的立体空间,仅仅是由于图形对人的视觉引导作用形成的幻觉空间,与立体的实体三维空间有着明显区别。

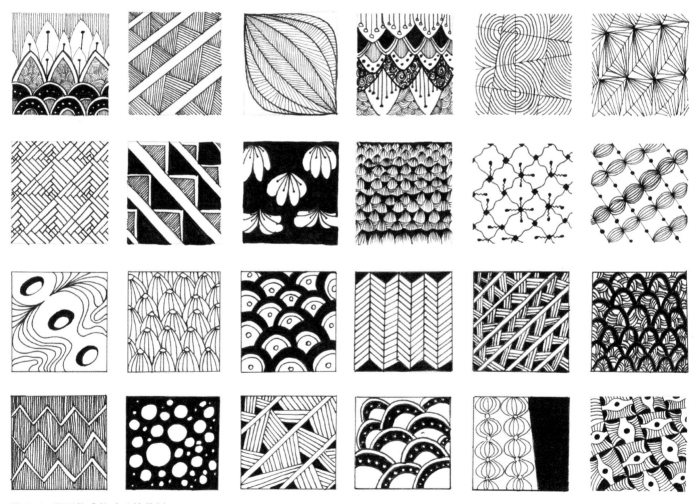

图 3-1 平面构成基础手绘范例 1

CHAPTER 03 平面构成基础

扫码观看视频

平面构成主要是运用点、线、面和律动，组成结构严谨、富有极强的抽象性和形式感、具有多方面的实用特点和创造力的设计作品。与具象表现形式相比较，它更具有广泛性。在进行实际设计之前，必须学会运用视觉艺术语言，进行视觉创造，了解造型观念，训练各种构成技巧和表现方法，培养审美观，提高创作活力和造型能力，活跃构思。

图 3-2 平面构成基础手绘范例 2

平面构成是视觉元素在二维平面上，按照美的视觉效果和力学原理，进行编排和组合，它是以理性和逻辑推理来创造形象、研究形象与形象之间的排列方法的，是理性与感性相结合的产物。常见的平面构成可以分为重复构成、发射构成、特异构成、对比构成、渐变构成、近似构成等。

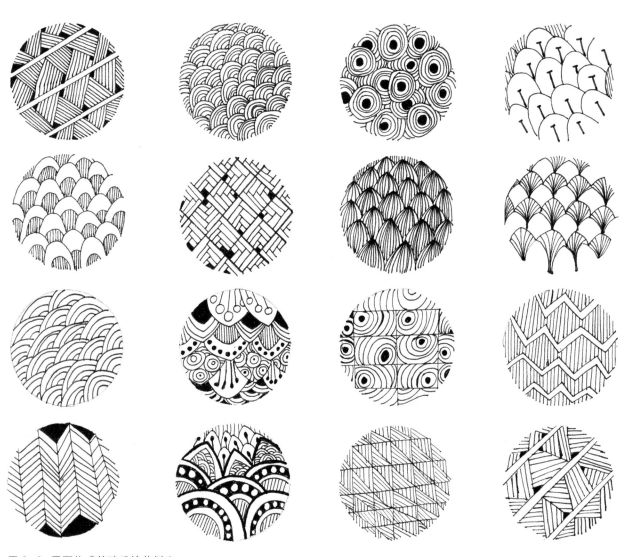

图 3-3 平面构成基础手绘范例 3

CHAPTER 03 平面构成基础

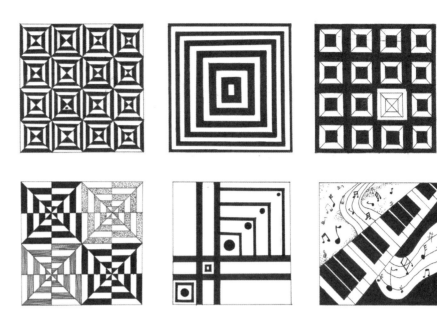

图 3-4 平面构成基础手绘范例 4

图 3-5 平面构成基础手绘范例 5

平面构成基础中通过对原始形态的艺术加工，经过归纳、总结、提炼，并使用夸张、抽象化等手法进行艺术化的处理，以点、线、面排列组合成不同的黑、白、灰图案。这一过程中常用的构成形式主要有重复、近似、渐变、变异、对比、集结、发射、特异等，并在这一过程中遵循美的基本形式法则，包括"对称和平衡""对比和调和""节奏和韵律""统一和变化"等。

 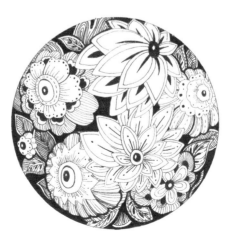 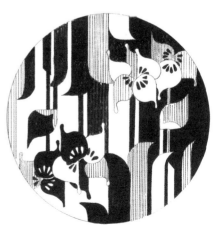

图 3-6 平面构成基础手绘范例 6

CHAPTER 04
字体设计与手绘表达
ZITI SHEJI YU SHOUHUI BIAODA

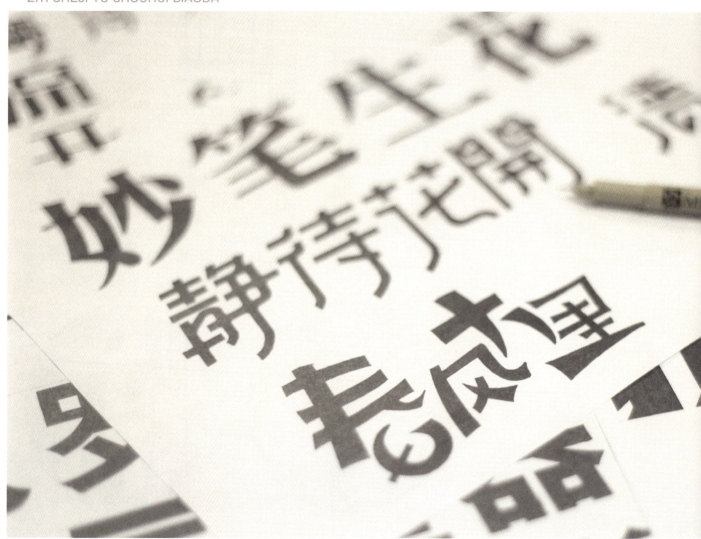

CHAPTER 04 字体设计与手绘表达

1. 字体设计与手绘表达概述

日本著名设计师高桥善丸曾说过:"字体设计的目的,是让文字高效地发挥信息交流的作用,并且能以丰富的表现形式去展现。"

字体设计指的是运用视觉美学规律,配合文字本身的内涵和所要传达的目的,对文字的大小、笔画结构、排列、配色等加以研究和设计,使其具有适合传达内容的感性或理性的表现和优美的造型,能有效传达文字本身更深层次的内涵和意味,发挥更佳的信息传达功能。经过设计后的字体,呈现出的是一个集传播功能、情感意象为一体的视觉表现符号,是平面设计中最直观、最迅速明了的信息载体。

2. 字体设计与手绘表达的主要内容

字体设计中需要注意字体的骨骼与体饰、中心与重心、笔画的粗细、字面大小、中宫等方面的基础性问题。需要了解并体会宋体、黑体标准字和笔画特点,并依据这些特点设计变形。字体设计的用途十分广泛,在设计和应用时应遵循的基本原则有适合性、可识别性、美观性、整体性和个性化等。

3. 字体设计与手绘表达的表现方法和技巧

字体设计首先要求形式语言的统一。

统一的形式语言是做好设计的基础,这一点在现代艺术领域中被一再印证,无论是绘画、建筑还是海报、工业设计等都能看到统一形式语言的经典案例。

其次是正负形空间的均衡。

无论是偏向传统的字库字体还是偏向创意的美术字体,都需要注重正负形空间的均衡和美观。初学者常常忽略负形空间,但其实对负形空间的设计才是最重要的。德国字体设计大师 Erik Spiekermann 曾经说过:"重要的不是设计黑的部分,而是设计白的部分。"只有负形空间达到均衡,才能造就正形空间的美观和舒适。

在设计字体的时候,每一笔的笔画曲直、倾斜角度、饰角形状等都要考虑与周边笔画所形成的负形空间是否美观,不要盲目去变形或添加装饰。

4. 字体设计与手绘表达的注意事项

表现形式的合理性:文字的基本作用就是传递信息,因此设计师需要注意文字的表现形式,不能片面追求文字的艺术感和美观度,而是应该力求在表现形式的合理性和设计的艺术性两个方面达到平衡,避免华而不实,否则会让大众产生无法理解的误区。

信息传达的准确性:文字作为信息的重要载体,要准确地向公众传递信息和设计师的意图。因此设计师需要提高文字的精简性和可读性,做到言简意赅,并且精确地点出具体的设计主题,使文字充满生命力和感染力,让公众一目了然、印象深刻。

手绘表达的美观性:字体设计在进行手绘表达时不能过于潦草,尤其是在笔画的间架结构和细节处理上,要力求工整、美观,凸显艺术感和设计感。

4.1 字体设计原则

字体设计指的是运用视觉美学规律，配合文字本身的内涵和所要传达的目的，对文字的大小、笔画结构、排列、配色等加以研究和设计，使其具有适合传达内容的感性或理性的表现和优美的造型，能有效传达文字本身更深层次的内涵和意味，发挥更佳的信息传达的功能。经过设计后的字体，呈现出的是一个集传播功能、情感意象于一体的视觉表现符号，是平面设计中最直观、最迅速明了的信息载体。

字体设计的用途十分广泛，在设计和应用时应遵循的基本原则有适合性、可识别性、美观性、个性化和整体性等。

1. 适合性

信息传播是字体设计的一大功能，也是最基本的功能。字体设计重要的一点在于要服从表述主题的要求，要与其内容吻合，不能相互脱离，更不能相互冲突，避免破坏文字的诉求效果。

字体设计具有设计性原则和可识别性原则，两者相互作用，构成不可分割的整体。字体设计既是一种相对独立的平面设计形式，又是重要的设计元素之一。在视觉传达设计中，它不仅要体现自身的美感，又要与整个作品和谐统一。字体设计通常作为其他平面设计中的要素来运用，并根据其设计的目标展现多种形态。字体设计能更加直观地展现品牌；相对于符号更加利于记忆；更易于多种媒体的传播和推广；还能够作为独立完成传达目的的表现手段，应用于平面设计中。

2. 可识别性

文字的主要功能是向大众传达信息，因此字体设计应遵循简洁、醒目、易懂等原则，字体的字形和结构必须清晰，以易于识别为宗旨。

字体设计的可识别性和设计性是相互联系、相互作用的，并非对立存在的。只追求设计性，忽略可识别性就无法实现信息传达的基本功能；只追求可识别性，没有设计性，将难以实现设计的整体意义。

图 4-1 字体设计与手绘表达范例 1

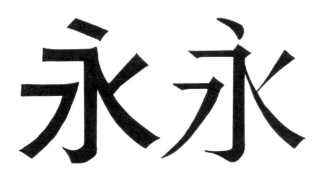

图 4-2 字体设计与手绘表达范例 2

日本著名设计师高桥善丸运用"花""鸟""风""月"等字设计了"真、善、美"主题系列海报。他采用简洁、洗练的篆体汉字设计作为主打图形来营造画面，改变字体原有结构，对其部分笔画进行放大、拉长、重复、变形等处理，来实现"因形立意"的效果，以表现大自然的无垠、秀美，从而突出自然界中"真、善、美"这一主题的禅宗思想。

3. 美观性

文字在视觉传达中作为画面的形象要素之一，具有传达感情的功能，因而它必须具有视觉上的美感，能够给人以美的感受。可以通过分割、拆解、透视、连接等各式各样的手法，使字体具有个性化、艺术化的视觉效果，以此来吸引大众，为可识别性服务。

4. 个性化

根据广告主题的要求，极力突出字体设计的个性色彩，创造独具特色的字体，给人以别开生面的视觉感受，将有利于企业和产品良好形象的建立。在设计时要避免与已有的一些设计作品的字体相同或相似，更不能有意摹仿或抄袭。

5. 整体性

字体设计过程中应注重字体的重心、灰度、装饰形式等各个方面保持一致，同时字体设计适合性、可识别性、美观性、个性化是不可分割的，在字体设计过程中应兼顾各个方面，实现字体的整体设计。

康定斯基曾在《关于形式问题》一文中指出："最重要的事情在于形式是否出自于内在的需要。"由此可见，字体设计归根结底是服务于内容的，也就是说，设计师应从字体设计的可识别性出发，将其功能需求以适当的设计表现出来，从而创造出符合时代和人文需求的整体设计。

图 4-3 字体设计与手绘表达范例 3

4.2 字体设计基础

万物皆有本源，字体也一样，今天我们看到的千变万化、形式各异的字体，都离不开文字本身的根基，脱离了这个根基去设计字体，往往难以设计出成功的作品，就像练武需要有基本功一样，文字的基础知识对于设计好字体，有着不可或缺的作用。

字体设计中需要注意字体的骨骼与体饰、中心与重心、笔画的粗细、字面大小、中宫等方面的基础性问题。

1. 骨骼与体饰

"骨骼"即字体的内在间架结构，是决定字体内在气质及美观性的基础性因素；而"体饰"是字体的装饰，可以影响字体所呈现出来的风格与外观。

许多初学者容易忽视"骨骼"、沉迷"体饰"，在基础结构没做好的情况下去给字体加很多装饰，这是一个很大的误区。这个案例就属于过度沉迷"体饰"，忽略了字体本身骨架的反面教材。

2. 中心与重心

物理上绝对的"中心"，人眼看上去却感觉偏低，因为人的眼睛存在视错觉，如果按照物理的中心去设计字体，会让人感觉中间的部分靠下，有往下掉的感觉，这就是大部分字体会把视觉重心放在物理中心点之上的原因，这样更符合人眼的视觉习惯，看上去才会显得舒服。

重心的高低会影响字体呈现出来的气质，重心偏高的字体会显得比较秀气，重心偏低的字体会显得较为稳重。

在设计字体时，要注意整体重心的统一，否则会给人忽高忽低的视觉感受，除非刻意制造高低不同的视觉节奏感，否则一定要将重心统一在一个大致的水平线上，在设计用于正文排版的字库字时尤其要注意这一点。

3. 笔画的粗细

在设计一款字体时，笔画应当设计成一样的粗细吗？答案是否定的。因为字与字之间的笔画繁复程度都不一样，而且同一粗细度的笔画，在横着、竖着、斜着以及变成曲线时，视觉上都会给人粗细不一致的感觉，因为人眼看东西时会存在视错觉，因此在设计字的时候，要根据字体笔画的繁杂程度以及视觉感受对笔画粗细进行调整，达到视觉上的统一。右图是一个在物理宽度上完全相同的矩形，它的视觉上的粗细关系依次为：横线＞斜线＞竖线＞曲线。

大多数字体在设计时都应遵循横细竖粗这一原则。除了横细竖粗，字体设计时还应遵循"繁细简粗、内细外粗、副笔细主笔粗"的设计原则。

图 4-4 字体设计与手绘表达范例 4

4. 字面大小

一个边长完全相等的正方形，看上去却显得有些偏高，这依然是视错觉的影响，因此通常设计正方形的字时，都要把外框压扁一些，以消除视错觉的影响。右图图1左为物理正方形，右为视觉正方形。有人认为，既然是方块字，那设计的时候画几个同等大小的方格子，每个字的最外侧笔画都顶着方格子的边框设计，这样就统一了吧？如果按照这种思路，我们设计"口语"这两个字，就会是图2的结果。

显然，这种思路是错误的。汉字虽然是方块字，但其笔画构成的外形是千变万化的。一般认为，汉字最典型的外形几何特征可分为4种类型，即方形、圆形、菱形、三角形。方形字最大，菱形字最小。如果细分的话，汉字的外形能够对应15种甚至以上的几何图形，如方形、长方形（竖）、长方形（横）、圆形、正三角形、倒三角形、梯形、菱形、五边形等。因此面对不同形状及不同笔画的字，我们需要根据视觉原理去调整它们的大小，以达到视觉上的平衡。

5. 中宫

中宫，顾名思义，就是指汉字九宫格中心那一格的区域，中宫的大小会影响字体呈现出来的气质以及字体在极端环境下的可识别度，通常中宫偏小的字体气质上显得比较清秀，但在字体较小或远距离识别上体验较差（如屏显字体和高速路牌字体），中宫偏大的字体气质上显得稳、拙一些，而且由于内白空间较大，因此识别性上优于中宫偏小的字体。

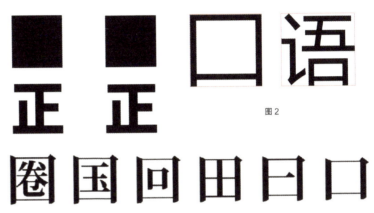

图 4-5 字体设计与手绘表达范例 5

我们固有的意识往往认为，笔画越多的字会显得越大，实际上却正好相反，笔画多的字在视觉上会显小，因为它的负空间被分割得很碎、很小，而笔画少的字负空间很大，所以视觉上就会显得大，也正因为如此，笔画越少的字在设计的时候就越要压缩。

在设计以横笔为主的字时应上下压缩一些，左右加宽一些，设计竖笔画为主的字时则相反。

图 4-6 字体设计与手绘表达范例 6

以上所讲理论知识，更多是针对用于大面积排版的字库字体，以及字形偏传统的字体设计，对于追求创意性和独特性的字体，如品牌LOGO字体、营销活动主题字体及海报标题字体等，以上理论并不完全适用，但也绝非无章可循。

4.3 标准字体设计

宋体字是为印刷而生的,其笔画有粗细变化,一般是横细竖粗,笔画末端有类似三角形的节点衬线装饰。宋体属于衬线体。宋体的装饰性远大于黑体,宋体字与黑体字是所有汉字字形的基础,它们有严谨的字体结构,所以练习字体设计,均从宋体字与黑体字开始。

图 4-7 字体设计与手绘表达范例 7

1. 宋体设计

右图只列了典型笔画,其中点包含撇点、挑点;勾包含竖勾、右弯勾、横勾、左弯勾、竖横勾;撇包含斜撇和平撇。撇、捺、点、挑、弯勾应设计得和竖笔一样粗,其尖峰短而有力,因此有"横细竖粗撇如刀,点如瓜子捺如扫"的说法。

① 横笔:宋体是我们通常说的衬线体,宋体横笔收笔通常会有装饰性小三角(衬角)。

② 折角:横笔和竖笔相连接的右上方都有钝角。横折一般可以理解是横笔和竖笔的组合,值得注意的是横折笔画折角处的钝角和楷书的书写有关系,因此具体设计时还需要对笔画进行微调。

③ 撇、捺、点笔粗细变化:撇笔笔画是由粗到细,即起笔粗收笔细。点、捺笔画都是由细到粗,即起笔细收笔粗。它们三者的粗细变化是和我们的书写习惯有关系的,一般左边的笔画没有右边的笔画好舒展开,常常出现左细右粗、左轻右重的情况。

2. 黑体设计

黑体字作为现代汉字体系中最重要的字体之一,笔画整齐划一,是一种装饰字体。黑体字吸收了宋体字结构严谨的优点,在笔画的形状上把横画加粗且把宋体字的耸肩角削平为等线状,形成横竖笔画粗细一致,变宋体字的尖头细尾和头尾粗细不一的笔画为方形笔画。其特点是主要笔画粗壮,字形紧聚,不用弧线。黑体字是打印经常用的字体之一,一般用于印刷、书面报告等比较正式的场合,多用于标题或标识重点。黑体字是百搭字体,可塑性很强。

观察黑体的第一步是看骨架、轮廓及字腔大小,字腔大的字体较有现代感与设计感,排版效果扎实且牢固,甚至略带僵硬感且缺乏个性。但因为各笔画间的距离大,字体大小不太会影响清晰度,大至招牌及车站指示标,小至企业标准字与 logotype,都可以使用。字腔小的字,轮廓则较有韵律感,外放内收的结构,不仅让它看起来较为凝聚,也和传统汉字书法所讲究的美感相近,排版后的效果则较有节奏性,版面也更透气。观察黑体的第二步是留意各笔画的起笔、转折与收尾细节。左边造型简洁,起笔平整,收尾无勾笔,转折亦未刻意营造。而右边的笔画则富含变化,起笔有顿笔及喇叭口,收尾有上扬的曲线勾笔,转折处也有运笔感。笔画细节设计将影响排版效果,细节少的字,较生硬且有现代感,适合呈现信息,用于科技相关场合。富含细节的字,则较柔软且有古典韵致,适合用于文学作品中或想营造特殊气氛的场合。

图 4-8 字体设计与手绘表达范例 8

4.4 创意字体设计

1. 字体设计基本要求

① 形式语言统一。统一的形式语言是做好设计的基础，这一点在现代艺术领域中被一再印证，无论是绘画、建筑还是海报、工业设计等都能看到统一形式语言的经典案例。

② 正负形空间均衡。无论是偏向传统的字库字体还是偏向创意的美术字体，都需要注重正负形空间的均衡和美观。初学者常常忽略负形空间，但其实对负形空间的设计才是最重要的。德国字体设计大师 Erik Spiekermann 曾经说过："重要的不是设计黑的部分，而是设计白的部分。"只有负形空间达到均衡，才能造就正形空间的美观和舒适。在设计字体的时候，每一笔的笔画曲直、倾斜角度、饰角形状等都要考虑与周边笔画所形成的负形空间是否美观，不要盲目去变形或添加装饰。

2. 常用变形技巧

① 字间连接。字间连接可以是字体之间的连接，也可以是字体内部笔画之间的连接。通过相邻字体的笔画相连，可以简单高效地提升设计感。

② 字画同构。字画同构图形是用字构成物形或者把形象加入文字中构成字画图形，以字画同构构形的标识作品，明确而直观，意象一目了然，以特定的物形取代字的局部笔画或在笔画中加入物形，或将字母拼合成某种视觉化形象，不仅使文字平添了几分意趣，还可以表达某种特定的信息。图形本身可以提高整体视觉效果和表现力，提升字体的观赏性。

③ 字体组合。字体组合是指通过字体笔画的变形或者文字位置的变换来创造字体效果。字体最常规的编排方法就是横排竖排，为了突破这样的常规，可以通过字的位置人小变化来体现跃动感。

④ 扁平化。扁平化是指将字体在某种程度上进行压扁处理，使之呈现出稳定、牢固的结构，用以表现稳重的文字风格。

⑤ 笔画细化。笔画细化是指将字体笔画设计得纤细些，在视觉上呈现出文字干净、精致的效果，可以表现一些娟秀、柔美的主题。

⑥ 笔画简化。对于比较繁复的文字，可以将密集的笔画进行简化甚至省略，在保证辨识度的基础上适量删减，保证字体布白和正负形关系舒适合理。

⑦ 巧用描边。在完成基础字体设计后，可以在字体内部增加内描边，也可以在外部适当添加外描边，丰富字体效果，但需注意黑白关系，别弄巧成拙。要记得少即是多，大道至简。

图 4-9 字体设计与手绘表达范例 9

图 4-10 字体设计与手绘表达范例 10

4.5 标准字体设计手绘步骤详解

| 详解——标准字体设计手绘步骤 |

步骤 1

铅笔写字架，字架即字体骨骼，这一步是基础，奠定字体基调，但不必花费过多时间，后面每一步都可以继续调整。铅笔绘制笔画，以字架为中心，填充笔画。笔画绘制完成后，进行适当调整。

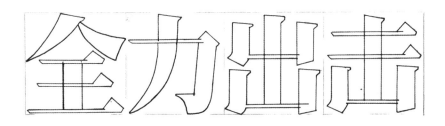

步骤 2

勾线笔描绘墨线，从这一步开始就不可以调整了，因此下笔须谨慎。在笔画的基础上可以添加统一的体饰。

步骤 3

马克笔、秀丽笔上色，注意不要涂出去就好了。完成后可以用白笔调整不太规范的地方。

4.6 创意字体设计手绘步骤详解

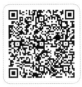

扫码观看视频

| 详解——创意字体设计手绘步骤 |

步骤 1

铅笔写字架，字架即字体骨骼，这一步是基础，奠定字体基调，但不必花费过多时间，后面每一步都可以继续调整。铅笔绘制笔画，以字架为中心，填充笔画。笔画绘制完成后，进行适当调整。

步骤 2

勾线笔描绘墨线，从这一步开始就不可以调整了，因此下笔须谨慎。在笔画的基础上可以添加统一的体饰。

步骤 3

马克笔、秀丽笔上色，注意不要涂出去就好了。完成后可以用白笔调整不太规范的地方。

步骤 4

在原有字体基础上增加局部的变化和细节处理，使得字体更加具有动感和节奏变化。

4.7 标准字体设计手绘表达范例

好的字体设计能够令人印象深刻，既有传递信息的功能，又能够起到美化视觉的效果。在视觉传达设计手绘中离不开字体设计，字体设计可以用在快题手绘的标题字部分，也可以作为单独的考查内容。如北京印刷学院的专业考试以标识设计为主，其中字体设计占有很大的比重。分析和临摹优秀的字体设计，能够快速掌握字体设计的方法、规律和技巧。

中国梦

中国梦

包罗万象

大国重器

金蝉脱壳

蒲公英

清风徐来

全力出击

妙笔生花

图 4-11 字体设计与手绘表达范例 11

4.8 创意字体设计手绘表达范例

标准字体结构严谨，是所有字体设计的依据和基础。在此基础上，按照主题的具体要求，字体设计应传递主题的信息，并根据字体设计的基本方法、技巧和形式美的法则进行创意字体设计，突出创意性、主题性、独特性和艺术性。创意字体设计使得字体更具有艺术感和设计感，也彰显了字体设计的独特个性和可识别性。

图 4-12 字体设计与手绘表达范例 12

在创意字体设计过程中，要基于标准字体设计的规范，注重形式语言统一、正负形空间均衡的基本要求。不要盲目地求变化，为了创意而创意，应该遵循字间连接、字画同构、字体组合、扁平化、笔画细化、笔画简化、巧用描边等常用变形技巧。

图 4-13 字体设计与手绘表达范例 13

CHAPTER 04　字体设计与手绘表达

图 4-14 字体设计与手绘表达范例 14

CHAPTER

05
标识（LOGO）设计与手绘表达
BIAOSHI (LOGO) SHEJI YU SHOUHUI BIAODA

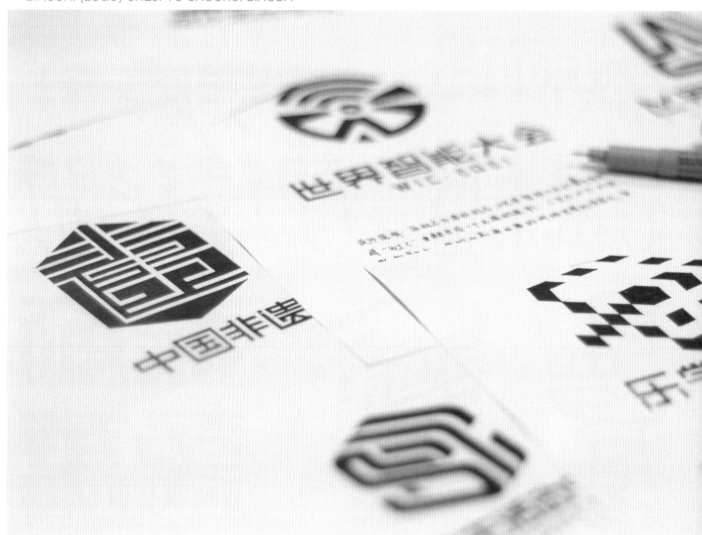

1. 标识（LOGO）设计与手绘表达概述

在 VI 视觉要素中，标识是核心要素，通常根据企业理念、品牌诉求等因素，综合利用图形、文字、色彩、符号等，设计出高度简练、概括并具有一定象征性的图形。标识除了可以代表、表示一些内容，还能传达一定的情感、理念、信息及指令动作等。

2. 标识（LOGO）设计与手绘表达的主要内容

标识设计的主要内容包括标识及标识创意说明、标识墨稿、标识反白效果图、标识方格坐标制图、标识预留空间与最小比例限定、标识特定色彩效果展示、标识的缩小或放大形态的变化、标识的违例禁忌规范等。

3. 标识（LOGO）设计与手绘表达的基本特征

标识设计在实际应用过程中呈现出可识别性、通用性、美观性等基本特征。

（1）可识别性

标识设计作为信息传达的载体，既要简洁明了、鲜艳夺目，又要具有一定的象征性，以吸引观众的注意力并引导其领会其中深意，留下深刻的印象。

（2）通用性

当下信息的呈现方式日益多元，标识设计应考虑在应用时的通用性，以适用于建筑、商品、网络、视频等不同的场景。

（3）美观性

标识作为视觉传达的一部分，应遵循视觉美学规律，根据和谐、均衡、重点突出等原则，组合分配元素，给人以美的感受。

在信息技术与艺术设计加速融合的今天，不断出现的新材料、新技术和新思想，使设计的内涵和外延都发生了很大变化，标识设计也呈现出动态化、多元化、简约化等发展趋势。

4. 标识（LOGO）设计与手绘表达的注意事项

标识设计的颜色不要超过 3 种。不是不可或缺的内容就无需展示。字体务必清晰明了，商标图案务必易于识别。

5.1 标识（LOGO）设计的分类

标识设计是企业视觉识别系统的重要组成部分，通常根据企业理念、品牌诉求等因素，综合利用图形、文字、色彩、符号等，设计出高度简练、概括并具有一定象征性的图形。标识除了可以代表、表示一些内容，还能传达一定的情感、理念、信息及指令动作等。

1. 纯文字型 LOGO

先要明确一点，光有文字不能称为标识，因为其不能满足标识的唯一性和可识别性要求。若想让文字成为标识，必须要有图形、立体、线条、色彩等设计元素作为依托。纯文字型 LOGO 是最直观的一类，不容易产生歧义。但文字不像图像、图案那样耐品，容易给人造成内涵不足的印象。纯文字型 LOGO 需要多花些心思在字体设计上。字体设计应符合产品特性，风格须与传达的信息保持一致。纯文字型 LOGO 又可以细分为字母组合型 LOGO 和文字型 LOGO。字母组合型 LOGO 顾名思义，就是由几个字母组成，最寻常的即为公司首字母大写组合。这类 LOGO 最重要的特质是简单、易读，结合强烈的视觉表现力进行排版后，更加有助于创造强有力的品牌认知度。

2. 纯图案型 LOGO

纯图案型 LOGO 相较于纯文字型 LOGO 辨识度更高，所以更适用于大面积宣传，但纯图案型 LOGO 也更加考验表达方式，既要跳出框架有所创意，又要兼顾题目形象风格，切记不可跑题、生搬硬套。

① 图形 LOGO 是基于图标或图形的标识。这类标识最被人们熟知的有苹果、推特等品牌。这些品牌 LOGO 中的图形都十分具有象征意义，且品牌形象早已深入人心，在这两个条件下，标识可以被立即识别。在决定使用图案标记时，要考虑的最重要的事情是选择什么图形。我们需要赋予标识图形更值得推敲的内涵。

② 抽象 LOGO 是特定类型的图形标识。"抽象"的意思是它不是像苹果或者推特的蓝色小鸟那样可识别的、有具体参考的图像，而是一种由设计师赋予的可以代表品牌的抽象几何形式。耳熟能详的抽象图形有微信、百度云等品牌的 LOGO。抽象图形标识因为不受限于特定具体图形的文化含义，所以能更好地传达品牌核心，赋予其新的内涵。

③ 人物 LOGO，顾名思义即根据人物形象创造的标识。其在某种程度上是品牌在创建自己的代言人，打造自己的"人设"。换句话讲，人物 LOGO 更像是代表品牌的一个形象大使。像我们熟知的老干妈、王致和、真功夫等品牌的 LOGO。

3. 综合型 LOGO

综合型 LOGO 结合了文字型 LOGO 和图案型 LOGO 的优点，传达的信息更全面，但需要注意图案及文字的排列组合方式。因为文字和图案相互关联、相互作用，观者通过文字和图案自然地产生联系，所以文字和图案组合更能传达品牌信息，以加强观者对品牌的认知。

徽章式 LOGO 一般是以在图形内嵌入文字的形式呈现，这种标识多为高校或政府机构所选择，往往具有传统古朴的外观，看上去庄重严肃。虽然它们大多数是古典风格，但一些公司已经有效地将传统徽章外观与 21 世纪的 LOGO 设计进行了现代化改造，如星巴克的美人鱼标识。

图 5-1 标识（LOGO）设计手绘范例 1

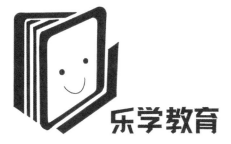

图 5-2 标识（LOGO）设计手绘范例 2

图 5-3 标识（LOGO）设计手绘范例 3

5.2 标识（LOGO）设计的基本特征

1. 可识别性

标识设计作为信息传达的载体，既要简洁明了、鲜艳夺目，又要具有一定的象征性，以吸引观众的注意力并引导其领会其中深意，留下深刻的印象。

Trwist 是美国的一家大型银行，由两家公司合并而成。其 LOGO 采用首字母"T"和正方形外框组合成保险箱的形状，象征安全和信任。同时采用原来两家公司的蓝色和勃艮第红混合成的紫色作为标准色，有等值合并之意，整体效果简练、清晰，将企业理念、服务内容、历史沿革都以象征性的符号呈现在受众面前。

2. 通用性

当下信息的呈现方式日益多元，标识设计应考虑在应用时的通用性，以适用于建筑、商品、网络、视频等不同的场景。

2011 年深圳·香港城市建筑双城双年展的标识设计以"城市创造"为主题，以莫比乌斯环为灵感，将文字和图形串联，并运用拓扑变换的手法，形成一个动感的环形图形。为了应用于不同场景，设计师对原有标识进行延伸，设计了一系列辅助标识，既保持主题可感知的共性，又扩展了标识的传播空间。

3. 美观性

标识作为视觉传达的一部分，应遵循视觉美学规律，根据和谐、均衡、重点突出等原则，组合分配元素，给人以美的感受。

台湾设计师聂永真为土特产品牌"嘉义优鲜"设计的新标识以 18 条清爽的绿色线条描绘出"田"及"田埂"的意象，象征农作物的基线、施培、育成及韧性。一反传统"土特产"标识的"土"味，通过简洁、清新的形象，给人舒适、美观的视觉感受。

在信息技术与艺术设计加速融合的今天，不断出现的新材料、新技术和新思想，使设计的内涵和外延都发生了很大变化，标识设计也呈现出动态化、多元化、简约化等发展趋势。

图 5-4 标识（LOGO）设计手绘范例 4

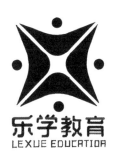

图 5-5 标识（LOGO）设计手绘范例 5

图 5-6 标识（LOGO）设计手绘范例 6

5.3 标识（LOGO）设计的技巧

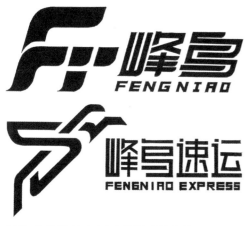

图 5-7 标识（LOGO）设计手绘范例 7

图 5-8 标识（LOGO）设计手绘范例 8

1. 同构

同构即按照一定的逻辑关系将事物与事物间某些相似元素进行图形的构成，既要注意整体，又要注意结合部分的自然合理、关系协调。

① 共生同构。形体之间相互依存、相互制约、互为对方的一部分的组织结构就是共生同构形式。共生同构图形有两种组织形态：一种是轮廓线共用，主要为正形与负形的形态组织结构；另一种是形与形之间相互借用形态，这种构成方式的构形关键在于轮廓线和形与形之间的相互借用是否巧妙易辨。整体是否和谐、能否辨别各自形态都是判断共生同构的重要标准。

② 渐变同构。渐变是指基本形有规律、有规则、有序地按照一定逻辑依次递增或递减，或是从一个形逐渐过渡到另一个形的变化。标识设计利用渐变的视觉原理可以达到一种延伸的视觉效果或有趣味变化的效果，标识渐变的形式可以分为方向渐变、外形渐变、大小渐变、明暗渐变、色彩渐变等。

2. 矛盾

矛盾即利用人的视觉误差，违反正常的透视规律和空间观念，在二维平面上表现出三维立体图形。标识图形构成的矛盾空间，意义在于其显示出的自我矛盾、自我冲突所构成的与众不同的特殊个性，凸显了标识所要传递的特定意念内涵。这种视觉误差中呈现出的不合理中的合理，能充分调动起观者的好奇心，充分吸引观众。

3. 重叠

图形重叠标识图形是将一个乃至多个图形浸入另一个完整的图形之中，几个图形在同一个位置相遇，共同构成新的视觉图形，深空间中严格分离后形态的互补和互渗，将空间碎化为一系列永恒的片断，在视觉上给观众造成一种疑惑和矛盾的心理，从而达到引起观众的注意与兴趣的目的。运用这种手法生成的复合标识图形，不仅在视觉上丰富了原有单纯图形的审视效果，也增强了视觉表现空间的深度层次。

4. 点线结合

点线结合的标识构形手法运用一种新的时空组合方式，强调设计的主观感受和非客观的合理性，以各种不规则的点按照同一规律增减的间歇重复，构成具有一定意味的网状破碎物形，使标识图形具有丰富性和单纯性。

5.4
标识（LOGO）设计手绘步骤详解

标识设计与手绘表达有明确的方法和步骤，绘制的过程需要按照铅笔稿、墨线稿、铺大色和细节调整四个步骤进行，每一步都为下一步打下基础。掌握正确的手绘方法和步骤，能够提高绘图效率和丰富画面效果。

▎详解——标识（LOGO）设计手绘步骤 ▎

步骤 1

使用铅笔打好网格线和辅助线，画出标识和文字的基本框架及骨骼线。

步骤 2

在正确的铅笔轮廓线基础上，使用墨线勾画出图形和文字的轮廓线。

步骤 3

检查墨线，从标识图形部分开始上色，注意边缘的细节之处，用细笔尖收好边缘。

步骤 4

标识图形部分完成后，使用黑色马克笔完成文字部分的上色，注意处理好边缘的细节。

5.5
标识（LOGO）设计手绘表达范例与评析

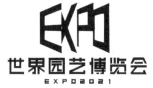
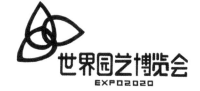
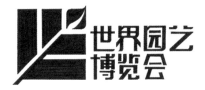

图 5-9 标识（LOGO）设计手绘范例 9

CHAPTER 05　标识（LOGO）设计与手绘表达

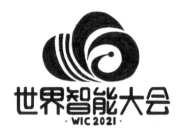

世界智能大会标识设计方案 1

世界智能大会标识设计方案 2

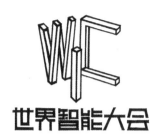

世界智能大会标识设计方案 3

世界智能大会标识设计方案 4

世界智能大会标识设计方案 5

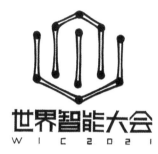

世界智能大会标识设计方案 6

世界智能大会标识设计方案 7

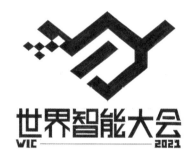

世界智能大会标识设计方案 8

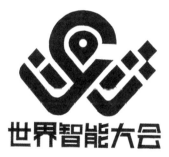

世界智能大会标识设计方案 9

图 5-10 标识（LOGO）设计手绘范例 10

· 范例评析：G 学姐
（北京印刷学院硕士研究生）

　　以"世界智能大会"的主题作为设计出发点，使用与智能相关的设计元素，如数据云、指纹、WIC、计算机等，图形和文字巧妙结合，突出大会的主题，是一组较好的标识设计手绘作品。

· 范例评析：L 学姐
（北京印刷学院硕士研究生）

　　通过提取与"智能"相关的元素，进行打散重组等艺术化处理，设计出契合主题的图形，并与"世界智能大会""WIC""2021"关键信息巧妙结合，使得标识设计极具识别性和艺术性。

· 范例评析：Y 学长
（北京印刷学院硕士研究生）

　　标识设计的重点在于信息的传达和艺术化的呈现，优秀的标识设计要求形象简洁的同时能够有效地传递信息，给人留有深刻印象。上面一组世界智能大会的标识设计作品，设计巧妙，表达充分。

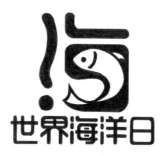

世界海洋日标识设计方案 1

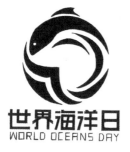

世界海洋日标识设计方案 2

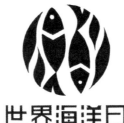

世界海洋日标识设计方案 3

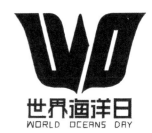

世界海洋日标识设计方案 4

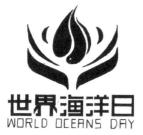

世界海洋日标识设计方案 5

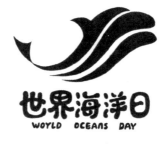

世界海洋日标识设计方案 6

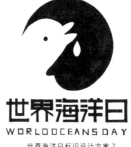

世界海洋日标识设计方案 7

图 5-11 标识（LOGO）设计手绘范例 11

· 范例评析：G 学姐
（北京印刷学院硕士研究生）

图 5-11 是以"世界海洋日"为主题的标识（LOGO）设计，以海洋中最有标志性的鱼儿为主要元素，通过图形线条的配合做到了 LOGO 的最终呈现，其中方案 2、方案 3、方案 7 将鱼儿与海浪的曲线完美融合成常见的圆形 LOGO 样式。

· 范例评析：L 学姐
（北京印刷学院硕士研究生）

方案 1 中的"海"字，将文字右边部分的"母"字与鱼儿进行同构，是常见的 LOGO 设计方式；方案 6 对字体融入了与主题相关的方格，用曲线的俏皮感表现出海洋的曲面特征与孩童的童真感，是非常不错的 LOGO 字体设计。

· 范例评析：Y 学长
（北京印刷学院硕士研究生）

方案 7 通过海豚和鲸鱼的正负形关系来表现"世界海洋日"的主题，将信息的有效传达和艺术化的呈现巧妙结合，设计语言简洁、创意构思巧妙、视觉效果理想，给人留下深刻印象。

CHAPTER 05　标识（LOGO）设计与手绘表达

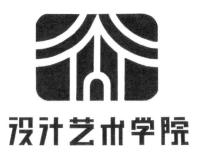

设计艺术学院标识设计方案 1

设计艺术学院标识设计方案 2

设计艺术学院标识设计方案 3

设计艺术学院标识设计方案 4

设计艺术学院标识设计方案 5

设计艺术学院标识设计方案 6

设计艺术学院标识设计方案 7

设计艺术学院标识设计方案 8

设计艺术学院标识设计方案 9

图 5-12 标识（LOGO）设计手绘范例 12

- 范例评析：G 学姐
（北京印刷学院硕士研究生）

　　图 5-12 的标识（LOGO）设计整体可以分为两类：一类以建筑为设计元素，另一类以 art 和 design 的大写首字母 A 和 D 为设计元素。特征鲜明的建筑元素，尤其是方案 3 的罗马柱样式，与主题十分契合，图形的表达也更加直观。

- 范例评析：L 学姐
（北京印刷学院硕士研究生）

　　图 5-12 是以"设计艺术学院"为主题的标识（LOGO）设计方案，各个方案均将与主题相关的最具代表性的元素作为图形进行设计。将主题的英文首字母进行组合设计，或将字体与代表图形进行同构设计都是标识（LOGO）设计常用的手法。

- 范例评析：Y 学长
（北京印刷学院硕士研究生）

　　标识（LOGO）设计是将简洁的图形和文字以艺术化的方式进行呈现的视觉艺术，因此需要具备对图形和文字进行概括归纳的能力。图 5-12 是一组以"设计艺术学院"为主题的标识设计方案，很好地体现了作者的设计能力和手绘表达能力。

CHAPTER 06
创意图形设计与手绘表达
CHUANGYI TUXING SHEJI YU SHOUHUI BIAODA

1. 创意图形设计及手绘表达概述

创意图形设计是设计表达的重要表现形式,其将创意思维通过可视化的表现手法,转换成图画、色彩、构成等形式。创意图形设计是对图形进行创新变化的过程,同时也是作者创意性思维的展现手段。优秀的图形创意能够简化信息传递的过程,有效、准确地传递信息,赋予图形更加深刻的寓意。

创意图形是逻辑性和艺术性的结合,其在创作过程中,要在保留客体特征的同时,进行形状的联想、夸张和变形,最终赋予客体艺术性特征,从而创造出丰富的创意视觉形象。

2. 创意图形设计及手绘表达的主要内容

创意图形的表现手法主要包括夸张、同构、置换、错视、正负形、异影等方式。例如,创意夸张是指将物体的局部或整体进行超越客观事实的描述,对其特征进行放大处理,从而使其与背景产生强烈的反差与对比,增强画面冲击力。置换或正负形的表现手法,往往依赖两种事物之间的依存关系,这种"你中有我,我中有你"的呈现效果,使其能够产生更加深层的意义及怪诞幽默的艺术魅力。

3. 创意图形设计及手绘表达的基本原则

在手绘的表达语言下,创意图形设计应遵循两个基本原则。首先,表现语言简单明了,缩减信息量,使其重点突出,避免烦琐与杂乱,以简化的形式结合设计的内容和主题,获得创意图形设计的最优解。其次,要注重手绘方式的和谐统一,通过元素之间的联系和组合,避免杂乱无章和单调呆板,最终使创意图形以规范化、统一化的形式输出。

4. 创意图形设计及手绘表达的注意事项

在创意图形设计中,头脑风暴与设计方法的结合密不可分,只有在掌握创意手法的基础上,根据主题进行创意思维发散,才能获得更加优质的画面效果。同时,优秀的创意图形必须具备良好的构思创意及表现形式,从而提升画面的整体性与表达效果。

6.1 创意图形设计手绘步骤详解

掌握正确、规范的手绘步骤和方法,对于手绘学习者来说,尤其是初学者,学习方法和习惯的养成至关重要。在前期的学习过程中,不能按照个人的错误习惯和步骤来画,虽然结果可能是一样的,但长久来看,学习的效果肯定是有区别的。

扫码观看视频

| 详解——创意图形设计手绘步骤 |

步骤 1

铅笔稿轮廓阶段,用 5H 铅笔绘制出大的形体关系和轮廓关系,要抓大放小,不必被细节干扰,确定位置和轮廓关系。

步骤 2

确认铅笔稿构图、位置、轮廓准确后,用黑色针管笔画出画面中主要物体的轮廓线。

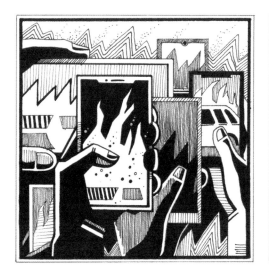 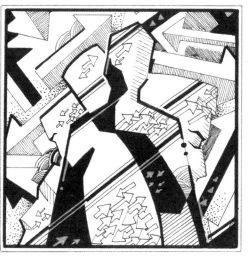

步骤 3

通过点、线、面的构成,遵循形式美的基本法则和规律,在线描稿的基础上深入细节,并注意控制好画面的黑、白、灰关系和节奏关系。

6.2 创意图形设计手绘表达范例与评析

优秀的创意图形设计是综合运用点、线、面等造型元素,通过重复、近似、渐变、放射、特异、密集、对比和肌理等形式美的法则,将这些元素巧妙地组合起来,构成具有主题性、艺术性和设计感的画面。

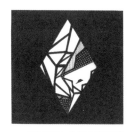
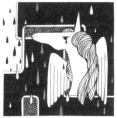

图 6-1 创意图形设计手绘表达范例 1

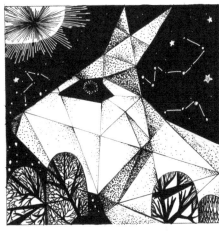

图 6-2 创意图形设计手绘表达范例 2

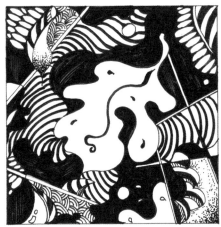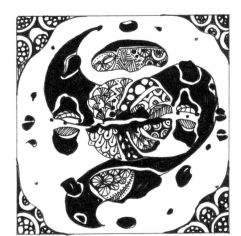

图 6-3 创意图形设计手绘表达范例 3

- 范例评析：Q 学姐
（北京交通大学硕士研究生）

图 6-2 以"兔子"元素作为主题，将与兔子有关的元素进行打散重组，以点、线、面的手段或具象或抽象地进行表现，画面构图完整，主题明确，兔子形象归纳到位，整个画面黑、白、灰效果分明。尤其是第二幅作品，以几何形态来表现兔子的形象，植物、星空等环境要素的搭配恰当，形式语言统一，是一幅优秀的创意图形作品。

- 范例评析：F 学姐
（北京交通大学硕士研究生）

图 6-3 是以"植物"为主题的创意图形设计，通过对植物元素进行提取、归纳，并打散重组，以艺术化构成的方式表现出来，整个画面黑、白、灰效果较好，疏密组织有序，但画面略显零碎。尤其是第一幅作品，植物的特征不够明显，主题不够突出，相比较来说，第二幅作品更为理想。

CHAPTER 06 创意图形设计与手绘表达

图 6-4 创意图形设计手绘表达范例 4

- 范例评析：X 学姐

（北京交通大学硕士研究生）

图 6-4 是以"龟背竹"为主题的创意图形设计，以生活中常见的植物作为命题元素，是清华大学美术学院视觉传达设计专业的考研真题，这幅作品以龟背竹的形象作为画面的主题，通过点、线、面的构成和肌理的填充，并按照重复、对比、解构等形式美的法则进行画面重组，使得画面的层次丰富，细节满满，黑、白、灰关系明确，对比强烈，是一组优秀的创意图形设计和手绘表达的范例作品。

图 6-5 创意图形设计手绘表达范例 5

- 范例评析：F 学姐

（北京交通大学硕士研究生）

图 6-5 同样是一组以"龟背竹"为主题的创意图形设计的手绘作品，以抽象化的语言和装饰性的元素将龟背竹的造型打散重组，整体上既可以看出龟背竹的基本形态，同时又敢于打破龟背竹的造型特征，以概括性的造型语言，用点、线、面进行装饰，画面抢眼，视觉效果突出。

- 范例评析：Q 学姐

（北京交通大学硕士研究生）

图 6-6 这组以"龟背竹"为主题的创意图形设计，整体画面完整，构思巧妙，表现手段多样，巧妙地应用点、线、面的构成和肌理的填充，使得画面层次丰富，细节到位，具有很强的装饰感和韵味。

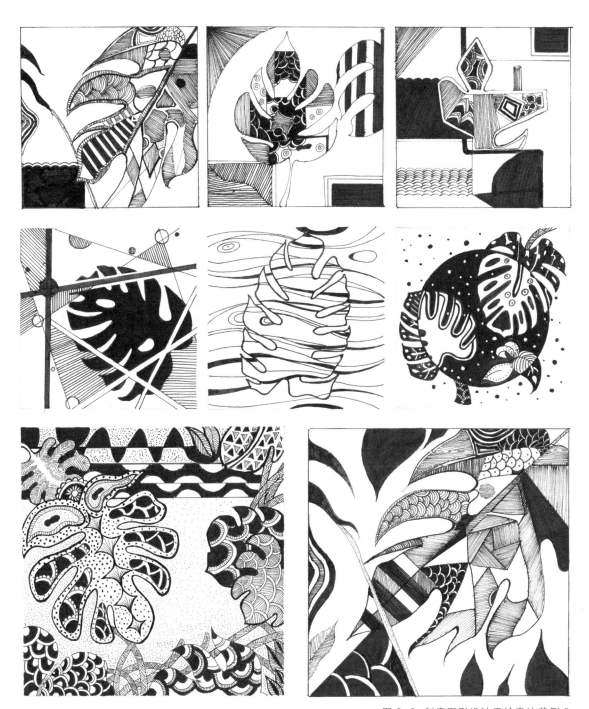

图 6-6 创意图形设计手绘表达范例 6

- 范例评析：X 学姐

（北京交通大学硕士研究生）

　　图 6-7 至图 6-10 都是以"龟背竹"为主题的创意图形设计，龟背竹作为生活中常见的植物类型，其叶片的特征十分明显，提取和归纳其基本特征后，在画面中进行重新构图和组合，并以点、线、面的语言组织画面，通过点和线组成的灰色调，使得画面细节丰富，层次多样，视觉效果强烈。

- 范例评析：Q 学姐

（北京交通大学硕士研究生）

　　图 6-7 至图 6-10 根据形式美的法则巧妙地进行画面分割，并通过点与线条的有序排列，形成丰富的灰色调，与小面积的白色和黑色的面形成黑、白、灰的强烈对比，既有整体效果又有细节内容，是非常优秀的创意图形设计手绘作品。

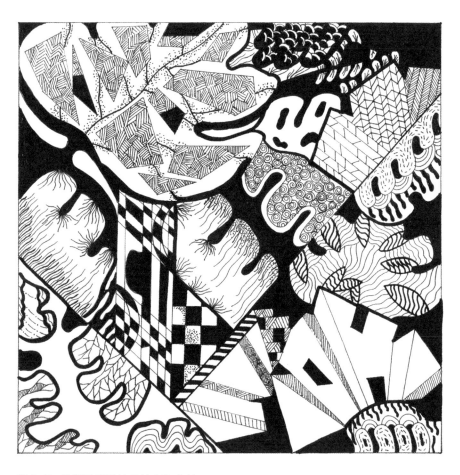

图 6-7 创意图形设计手绘表达范例 7

CHAPTER 06 创意图形设计与手绘表达

图 6-8 创意图形设计手绘表达范例 8

图 6-9 创意图形设计手绘表达范例 9

图 6-10 创意图形设计手绘表达范例 10

图 6-11 创意图形设计手绘表达范例 11

图 6-12 创意图形设计手绘表达范例 12

· 范例评析：F 学姐
（北京交通大学硕士研究生）

 图 6-11 是一幅以"运动"为主题的创意图形设计作品，以飞鸟作为画面的主视觉，对角线的构图使得画面充满动感，张力十足。画面提取与运动相关的羽毛球、篮球、篮球框、口哨、跳绳等元素作为辅助图形，紧扣主题。整体以黄绿色作为主色调，色彩高雅、色调统一，画面整体之中又不失细节上的表现。

· 范例评析：Q 学姐
（北京交通大学硕士研究生）

 图 6-12 是一幅以"科技"为主题的创意图形设计作品，通过提取与科技相关的视觉元素，如火箭、飞行器、星际、信号灯等，以几何形状进行构图，并进行打散重组。整体以蓝绿色作为主色调，点缀少量的黄色，通过不同层次的绿色和蓝色，使得画面色调统一且富有变化，整体来说是一幅优秀的创意图形设计手绘作品。

· 范例评析：X 学姐
（北京交通大学硕士研究生）

图 6-13 是以"错位"为主题的创意图形设计作品，从"错位"的主题联想到拼图，以拼图的造型元素进行构图，拼图中看似打乱的图案顺序巧妙地突出"错位"的主题，有一种情理之中、意料之外的惊喜。以蓝色、橙色和少量的紫色、黄色两组互补色为主色调，色彩高级明快，对比鲜明，画面效果强烈，是一幅不可多得的创意图形设计手绘作品。

· 范例评析：Q 学姐
（北京交通大学硕士研究生）

图 6-14 是以"量变·质变"为主题的创意图形设计作品，主题较为抽象，通过对能体现"量变"和"质变"的元素进行具象，并通过几何形进行画面的分割和构图，以蓝色调表现"质变"的过程，以红褐色调表现"量变"的过程，画面完整，色彩明快，视觉效果强烈。

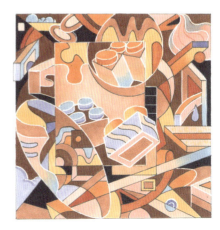

图 6-13 创意图形设计手绘表达范例 13　　图 6-14 创意图形设计手绘表达范例 14

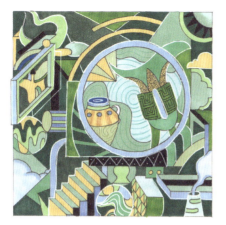
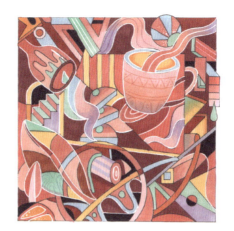
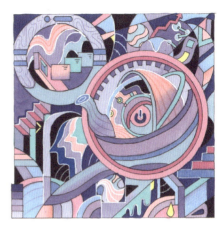

图 6-15 创意图形设计手绘表达范例 15

图 6-16 创意图形设计手绘表达范例 16　　图 6-17 创意图形设计手绘表达范例 17

- 范例评析：Q 学姐

（北京交通大学硕士研究生）

　　图 6-15 是一组以"过去、现在和未来"为主题的创意图形设计作品，其中"过去"这一主题以古代饮酒的工具"爵"作为视觉主体，以青铜器元素丰富画面，整体构图采用几何形的构成，以黄绿色作为主色调。"现在"的主题与"过去"形成对比，主体物以现代的饮水工具"杯子"作为视觉主体，整体构图由几何打散形式构成，以茶叶、水波纹等元素来丰富画面，并与主题相统一。"未来"的主题同样是以具有科技感的饮水工具作为画面的主体，蓝色的齿轮、开机键等元素，体现出未来感和科技感，表现出未来的饮水方式。整体主题突出、创意十足，手绘表现充分，是一组十分优秀的创意图形设计手绘作品，值得学习和临摹借鉴。

CHAPTER 06 创意图形设计与手绘表达

图 6-18 创意图形设计手绘表达范例 18

图 6-19 创意图形设计手绘表达范例 19

- 范例评析：F 学姐
（北京交通大学硕士研究生）

　　图 6-18 是以"我的教室"为主题的创意图形设计作品，北京交通大学 2019 年考过以"我的宿舍"为主题的设计，两个主题有异曲同工之处。画面主体以"闹钟"与主题相呼应，以沙漏、滴管等元素进行衬托，阶梯代表在教室学习的同学更上一层楼。整体以红褐色为主色调，给人以强烈的视觉冲击力。

- 范例评析：X 学姐
（北京交通大学硕士研究生）

　　图 6-19 是以"公园"为主题的创意图形设计作品，画面选择与公园相关的视觉元素，以风筝作为画面的主体，突出主题，以羽毛球、篮球、球拍等凸显公园运动、休闲的氛围。整个画面使用抽象和具象图形相结合的手法，主题鲜明、主次突出，蓝色和橙色的对比，使得画面明快，视觉效果强烈，是一幅不可多得的创意图形设计手绘作品。

CHAPTER 07
创意素描设计与手绘表达
CHUANGYI SUMIAO SHEJI YU SHOUHUI BIAODA

1. 创意素描设计与手绘表达概述

传统素描是以研究形体结构为主的一种技术与表现方法的训练，主要是从技术层面对客观对象进行素描研究。而创意素描是在传统素描的基础上，充分利用想象与联想，进行设计意识和创新能力的培养与训练。创意素描，也称设计素描，其区别于传统意义的素描，不以写实再现为最终目的。写实素描以锻炼画者的观察能力为主，要求正确观察，忠实再现，讲究严格的形体、结构空间的表达和熟练的素描技巧。创意素描突出发散性思维意识，强调主观设计性，利用素描手段表现独立于主体之外的审美意识，将装饰图案、设计、素描、新材料等因素叠加处理，形成一种新的素描样式。不论是传统素描还是创意素描，其共同的前提是从生活中获取独特的感受，用情感将感受包装和美化，利用传统的绘画手段，表达现代社会的发展特征。

创意素描注重创意思维的先导过程，在创意基础上实施素描，因而更注重创新性，并对创意素描的评判尺度进行概括、创意过程进行提炼。创意素描可以充分调动学生的想象力，开拓创意思维和想象空间，是培养主观精神及内在情感表达、表现的有效方式和方法。

2. 创意素描设计与手绘表达的主要内容

创意素描按照风格的不同可以分为装饰素描、抽象素描和意象素描三种。创意素描设计综合运用素描的基本方法，使用点、线、面、体的构成语言，按照节奏和韵律、对比和统一、提炼和概括、材质和肌理等形式美的法则，以近似联想、比例夸张、矛盾空间、拟人化、分割裂变、同构图形、异想等具体表现形式来表达特定的主题思想和内涵。

3. 创意素描设计与手绘表达的方法和技巧

创意素描设计应打破传统素描的思维束缚，打开眼界，激发灵感和创意。在具体的表现方面，大胆尝试新的绘画方法和表现形式，将材料与要表达的内容、主题联系起来，尝试多种材料的应用，使用一切可以使用的材料来表达自己的创意和想法。

4. 创意素描设计与手绘表达的注意事项

创意素描旨在培养创造性思维，在创意素描设计的学习中要辩证地去理解创意和素描的关系，造型是创造的基础，创造是造型训练的目的，若只重视造型技能而轻视创意，只能培养技术能力强的工匠，而不是具有创新意识的艺术人才。因此在培养创造性思维和创新能力的同时，应努力去提升表现创意的形式和手段。

7.1 创意素描设计手绘表达基础

创造性思维是艺术设计的灵魂,创意是创意素描的核心。在创意素描的教学过程中,应把对学生创意思维能力的培养贯穿始终,让学生在重视绘画基本功训练的同时,深入地认识与理解形体的结构与运动规律,掌握艺术的表现方法,进行设计创意与表现,提高创新能力。

图 7-1 创意素描设计手绘表达范例 1

- 范例评析:M 学姐
(中央美术学院硕士研究生)

图 7-2 是关于"BEAUTY"主题的创意素描设计作品。对于"美"的认识因人而异,米开朗基罗的大卫雕像象征着人体的完美、和谐。通过对经典雕塑作品大卫雕像进行结构重组,将大卫标准的五官置于空间中的体块之上,并通过关键词和符号的重复,来表现对于"美"的认识和理解。画面主题鲜明,色彩统一,空间感强烈,视觉效果较为理想。

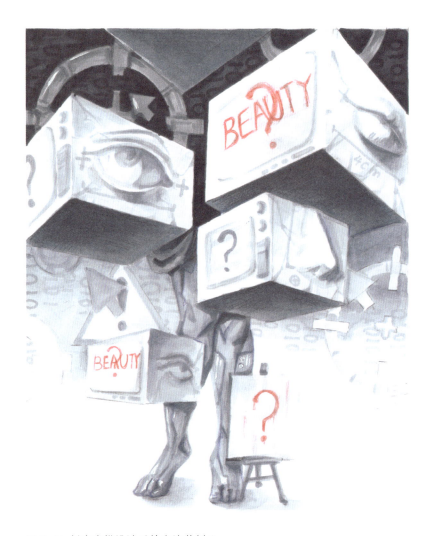

图 7-2 创意素描设计手绘表达范例 2

7.2 创意素描设计手绘表达范例与评析

创意素描的核心是"创意和想法",而素描是创意素描具体的表现形式。在学习创意素描的过程中,除了关注技法的临摹和学习等具体的表现形式,更要注重分析优秀范例作品的思维方式和解题角度,善于总结归纳优秀作品的创意出发点,即创意素描的"IDEA"。

扫码观看视频

- 范例评析:M 学姐

(中央美术学院硕士研究生)

"思考快与慢"一题来源于丹尼尔·卡尼曼的《思考,快与慢》一书,是 2020 年中央美术学院设计基础的考研真题,考查的是对感性思维与理性思维的表现。材料分析题一直是中央美术学院设计基础主要的练习形式,图 7-3 结合传统文化,以中国围棋为切入点,黑与白、阴与阳、感性与理性,由此及彼,不可分割,落子何处是感性思维与理性思维共同作用的结果,既要快思考根据经验作出判断,也要慢思考根据逻辑作出决策。

图 7-3 创意素描设计手绘表达范例 3

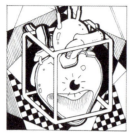
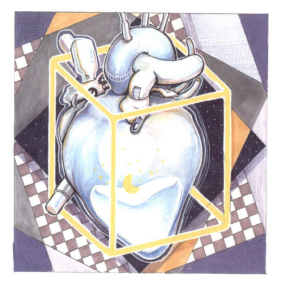

图 7-4 创意素描设计手绘表达范例 4

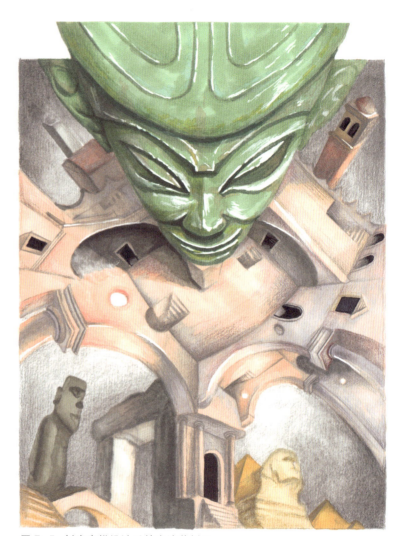

图 7-5 创意素描设计手绘表达范例 5

- 范例评析：M 学姐
（中央美术学院硕士研究生）

图 7-4 打破传统观念中对"有机体"的认识和理解，将具有工业感、机械感的元素与人体的心脏、大脑进行局部的置换同构，表现出生机勃勃、充满不竭动力的画面感。画面整体构图饱满，创意十足，艺术构成感强烈，主题鲜明，是一幅优秀的创意素描设计手绘作品。

- 范例评析：M 学姐
（中央美术学院硕士研究生）

图 7-5 是以"融合"为主题的创意素描设计作品，将三星堆面具、巨石阵、埃及金字塔、狮身人面像等不同文化符号置于同一个画面之中，结合放射状的构图，给人以穿越时空的画面感，极具视觉冲击力。该作品使用马克笔和彩色铅笔两种工具，画面细节深入，层次丰富，从创意和表现上来说都是一幅优秀的创意素描设计手绘作品。

- 范例评析：M学姐
（中央美术学院硕士研究生）

　　以"后人类"为主题的创意素描是2020年中央美术学院专业设计的考研真题，在以信息社会为特征的后现代，"后人类"这个主题既是对后人类境况的探讨，又是对当下现实问题的反思。图7-6对面对向信息化和环境问题的未来人类展开探讨，选取"代码""VR眼镜""耳机"及遮盖全脸的"防毒面具"来象征后现代人类日渐丧失自我而躲避在一系列电子科技产品背后，是对人与科技关系的畅想与反思。"防毒面具"作为人与环境直接接触的一道屏障，不仅是对当下病毒肆虐、环境污染等现象的忧虑，还是对于现实人类逐渐隐匿于数字信息之后的可能性的探讨，以可视化形式直观地表现人与人、人与环境的关系问题。

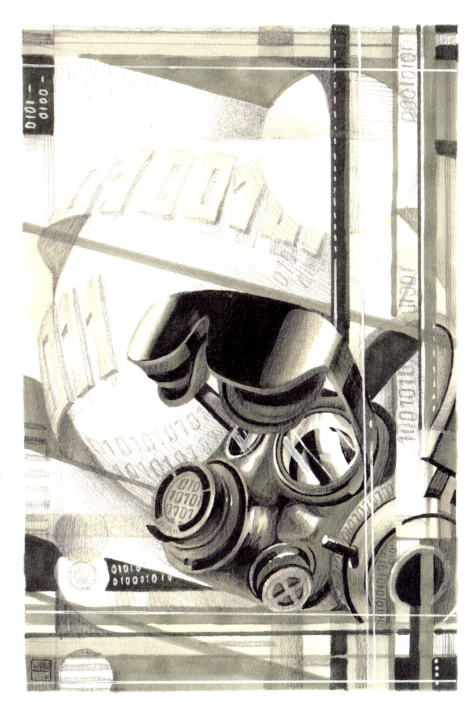

图7-6 创意素描设计手绘表达范例6

CHAPTER 08
黑白装饰画设计与手绘表达
HEIBAI ZHUANGSHIHUA SHEJI YU SHOUHUI BIAODA

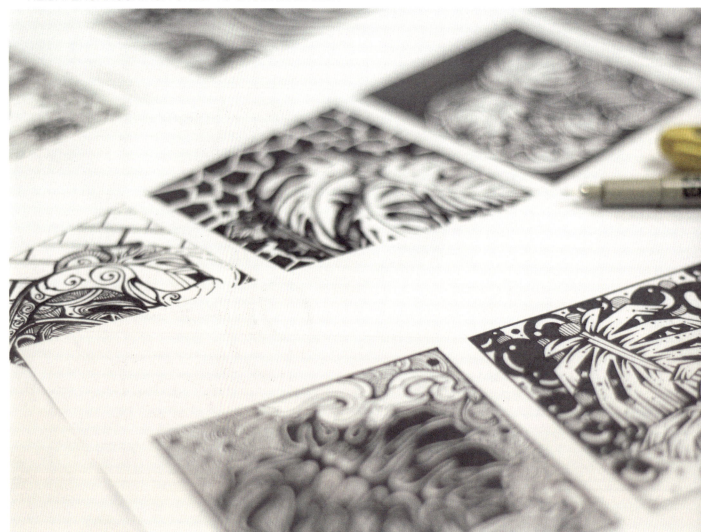

1. 黑白装饰画设计与手绘表达概述

黑白装饰画主要以黑、白、灰对比为造型手段，具有高度概括的装饰艺术特色。黑白装饰画灵活运用丰富的表现形式，通过增强黑、白、灰层级关系，形成疏密有致、虚实变化的画面，同时结合形体的创意造型，使画面具有强烈的节奏感和韵律感，具有较强的装饰意义。

2. 黑白装饰画设计与手绘表达的主要内容

黑白装饰画的表现形式主要包括点、线、面的复杂组合。在黑白装饰画中没有复杂的颜色关系，而是通过点、线、面间的疏密变化，形成不同灰度的色块，从而产生相互对比与衬托的关系。同时，根据不同光源产生的明暗关系，都可概括于黑白之间，包括底图关系和点、线、面的组合形式，都将产生黑、白、灰关系，这种单纯的表现手法使作品具有很强的画面效果。

3. 黑白装饰画设计与手绘表达的方法和技巧

在黑白装饰画的学习过程中，需要锻炼对于黑、白、灰色块分布的把控能力，通过对不同装饰线条及纹样的塑造，把握整体的黑、白、灰效果。有时过于丰富的纹样会减弱黑、白、灰对比，从而使画面丧失层次感，因此设计者需要在黑、白、灰构成设计中注意点、线元素的疏密变化，以及整体的黑、白、灰关系，保证画面的完整性和统一性。若某些区域过灰，可以将形体外轮廓加粗，从而增强物体间的层次感。

4. 黑白装饰画设计与手绘表达的注意事项

在黑白装饰画中，黑色面积过多会让画面显得沉闷；若白色过多，则会降低画面完整度。因此在日常训练中，从枳累、丰富纹样入手，将不同纹样与黑、白、灰关系进行关联，提高画面黑、白、灰效果。同时，基于黑白装饰画的装饰性作用，也可以采用夸张、变形的创意手法，增强画面的趣味性。

8.1 黑白装饰画手绘步骤详解

扫码观看视频

详解——黑白装饰画手绘步骤

步骤 1

铅笔稿阶段，用较浅的铅笔绘制出大的构图、形体关系和轮廓关系，确定好位置和轮廓关系。

步骤 2

墨线稿阶段，用勾线笔在铅笔稿的基础上明确大的轮廓线、结构线，为下一步上色打好基础。

步骤 3

以点、线、面的表现语言，按照形式美的基本法则，运用重复、对比等构成手法来组织画面，注重点、线、面构成的黑、白、灰调子，使得画面素描关系明确，视觉冲击力强烈。

　　黑白装饰画虽然没有色彩的渲染，但仅通过黑、白、灰来组织画面更是不易，因此掌握正确的绘画步骤，有利于培养良好的绘图习惯。从大的步骤来看，可以分为铅笔稿、墨线稿和上色三步，每一个步骤都为下一步骤打好基础，因此不能忽视任何一个环节。

8.2 黑白装饰画手绘表达范例与评析

黑白装饰画作为视觉传达设计手绘的基础内容，考查的是对视觉传达设计手绘基本知识和画面处理能力的掌握。初学者要善于分析和总结优秀的黑白装饰画手绘的特点和共性，并且要勤动笔，多去临摹和学习优秀的范例作品，以此来快速提高黑白装饰画的设计手绘表达能力。

图 8-1 黑白装饰画设计手绘表达范例 1

图 8-2 黑白装饰画设计手绘表达范例 2

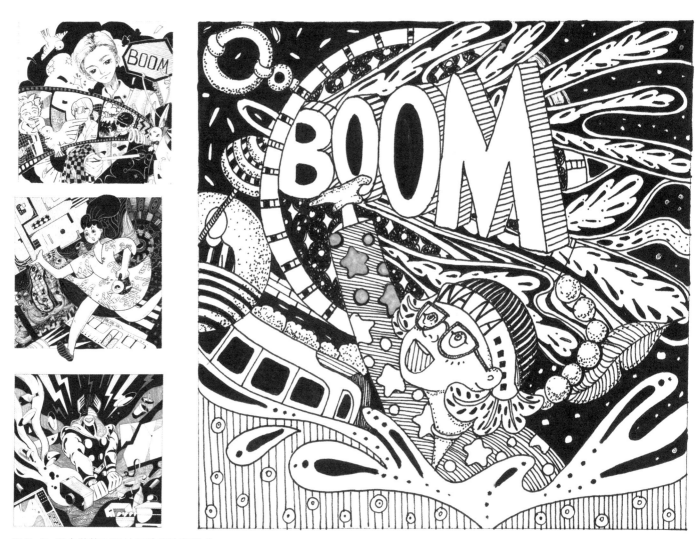

图 8-3 黑白装饰画设计手绘表达范例 3

- 范例评析：Q 学姐

（北京交通大学硕士研究生）

 图 8-3 是一组以人物为主体的黑白装饰画设计作品。人物元素占据了画面的主体，其他图形作为配景使用，画面构图饱满富有张力，主题突出鲜明，细节处理到位，层次丰富，点、线、面等构成语言应用合理，黑、白、灰对比强烈，素描关系明确，画面效果理想，是非常不错的黑白装饰画设计手绘作品。

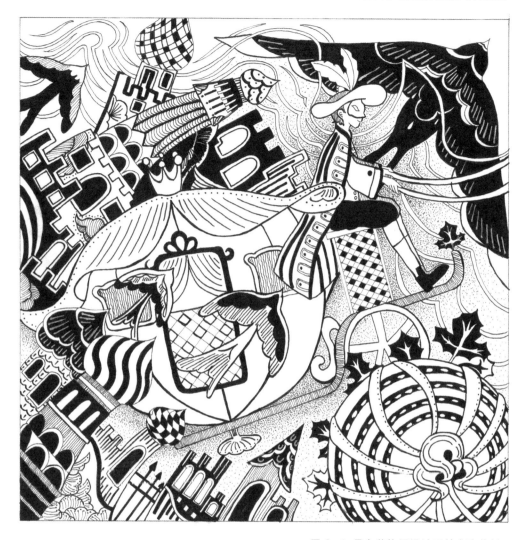

图 8-4 黑白装饰画设计手绘表达范例 4

- 范例评析:X 学姐

(北京交通大学硕士研究生)

图 8-4 中,人物和飞鸟构成了对角线的构图形式,并使用建筑、线条等元素强化构成感,使画面极具动感和视觉张力。合理使用点、线、面构成要素,形成的肌理感使得画面内容充实,细节深入。尤其是主体人物周围的点元素,由密到疏,层次细腻,很好地形成灰调子,衬托了主体人物形象。画面中黑、白、灰调子明确,对比强烈,视觉效果理想。

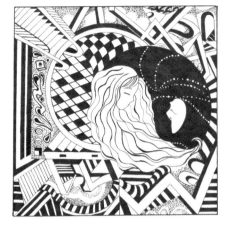

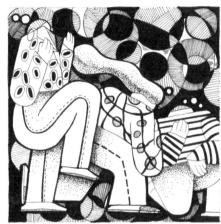
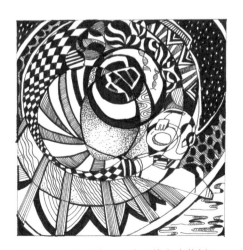
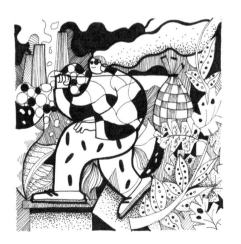

图 8-5 黑白装饰画设计手绘表达范例 5

- 范例评析：Q 学姐

（北京交通大学硕士研究生）

图 8-5 是一组学生日常的黑白装饰画习作。从常见的照相机、人物等元素入手，通过抽象化的构成形式，将画面进行打散重组，并通过点、线、面进行装饰，丰富的肌理感使得画面更加生动。强烈的黑白对比关系，强调了画面的黑、白、灰效果。整体形式语言统一，构成感强，是一组不错的黑白装饰画设计手绘作品。

图 8-6 黑白装饰画设计手绘表达范例 6

- 范例评析：X 学姐

（北京交通大学硕士研究生）

 图 8-6 由五个具有故事性的子画面构成，每个子画面都有自己的故事情节和内容，五个子画面在构图上并非朝着同一个方向，而是视角各异、创意新颖、构图巧妙，增添了画面的趣味性，在创意和构图上都值得学习和借鉴。画面中疏密有致的点和线元素组成了中间色调，细节丰富，并与大面积的留白和黑色背景形成强烈的黑、白、灰对比，画面效果十分突出。

图 8-7 黑白装饰画设计手绘表达范例 7

图 8-9 黑白装饰画设计手绘表达范例 9

图 8-8 黑白装饰画设计手绘表达范例 8

图 8-10 黑白装饰画设计手绘表达范例 10

· 范例评析：F 学姐

（北京交通大学硕士研究生）

 图 8-7 和图 8-8 是以反义词为主题的黑白装饰画设计作品。图 8-7 的主题是"缓·急"，画面中心椭圆形中的"鱼"元素表现"缓"，周边变化的水流元素表现"急"，形成鲜明对比。图 8-8 的主题是"创新·复古"，将工业化的设备与传统农业元素相结合，主题突出，视觉效果强烈。

· 范例评析：Q 学姐

（北京交通大学硕士研究生）

 图 8-9 和图 8-10 同样是以反义词为主题的黑白装饰画设计作品。图 8-9 以"水·火"为主题，炸药代表火焰，海浪代表水，两种元素的碰撞点明主题。图 8-10 以"白天·黑夜"为主题，用曲线元素和白色表示白天，用直线元素和黑色表示黑夜，泾渭分明，对比强烈。

CHAPTER 08 黑白装饰画设计与手绘表达

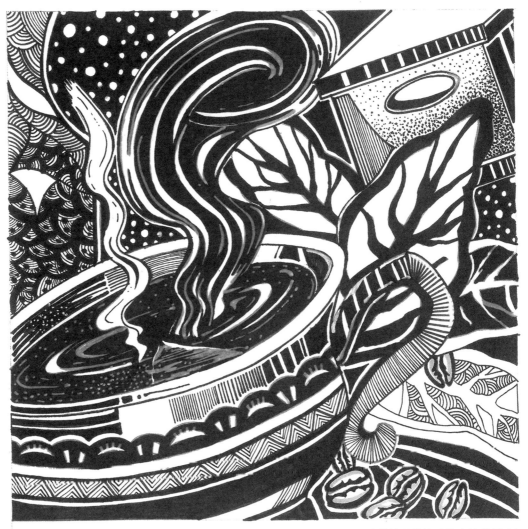

图 8-11 黑白装饰画设计手绘表达范例 11

· 范例评析：X 学姐

（北京交通大学硕士研究生）

　　图 8-11 是一幅以"咖啡"为主题的黑白装饰画设计作品。设计归纳和提取与咖啡相关的视觉元素，将咖啡豆、叶子、香气等元素融入画面中。一杯香气飘飘的咖啡作为画面的主体，直观醒目。通过点、线、面元素组成的图案和肌理丰富了咖啡杯的细节，变化丰富且耐看。大面积的黑色块强化了黑、白、灰对比关系，使得画面效果突出。总体来说，这是一幅符合题目要求、主题突出且视觉效果较好的黑白装饰画设计手绘作品。

图 8-12 黑白装饰画设计手绘表达范例 12

- 范例评析：F 学姐
（北京交通大学硕士研究生）

在图 8-12 中，具有未来感的人物元素成为画面的主体。该作品通过几条大的直线分割画面，分割后的画面中使用大量的元素进行填充和丰富，变化多样，点、线、面的组合恰到好处，使得画面内容极为丰富，表现出作者较强的手绘能力和处理画面的能力。

图 8-13 黑白装饰画设计手绘表达范例 13

- 范例评析：Q 学姐
（北京交通大学硕士研究生）

图 8-13 是以"科技和未来"为主题的一幅手绘作品。其采用斜线的构图，通过几条斜直线将画面进行分割，胶片中具有故事性的表达不仅丰富了画面，同时也烘托了主题。画面中短线调子的使用值得学习，其在丰富画面层次的同时，使得画面更具有观赏性。

CHAPTER 08 黑白装饰画设计与手绘表达

图 8-14 黑白装饰画设计手绘表达范例 14

图 8-15 黑白装饰画设计手绘表达范例 15

· 范例评析：F 学姐
（北京交通大学硕士研究生）

 图 8-14 以抽象化的人物元素作为画面的主体，人物夸张的表情和构图，使人物形象十分突出。通过对人物五官和头发的处理，打破了原有矩形画面构图的单一感，使得画面规矩之中有局部的变化。人物脸部大面积的留白处理，与背景丰富的细节和重色形成强烈的反差，黑白对比强烈，视觉效果震撼。点、线、面的运用和丰富的肌理，体现出作者较强的手绘表达能力和主观处理画面的能力。

· 范例评析：X 学姐
（北京交通大学硕士研究生）

 图 8-15 是以人物为主题的黑白装饰画设计作品，画面主要采用线的构成，粗细不同、疏密不同、长短不同的线条，形成不同的肌理和质感，细节满满的画面和十分细腻的画风，可看性很强。但是过多的线条，导致黑、白、灰对比弱，视觉冲击力不足。

CHAPTER 09
装饰画、插画设计与手绘表达
ZHUANGSHIHUA、CHAHUA SHEJI YU SHOUHUI BIAODA

CHAPTER 09 装饰画、插画设计与手绘表达

1. 装饰画、插画设计与手绘表达概述

装饰画、插画作为一种重要的视觉传达设计形式，以其直观的形象、真实的生活感和美的感染力，在现代设计中占有独特的地位。手绘插画独有的原创性、唯一性是创作者创意的自然流露，具有其他表现形式无法替代的特点。随着社会的发展和时代的不断进步，插画被广泛地运用于社会的各个领域，插画的概念已远远超出了传统范畴。当今的插画不再受风格和材料的限制，艺术创作者广泛地采取各种手段，将其应用到儿童绘本、美术教育、新闻出版、广告宣传、影视多媒体等各个方面。插画艺术的发展获得了更为广阔的空间。

2. 装饰画、插画设计与手绘表达的主要内容

在视觉传达设计领域，装饰画、插画主要应用在招贴广告、报纸、杂志书籍、产品包装等方面。装饰画、插画的表现需要考虑图形创意、装饰图案、字体设计、包装设计等。招贴广告插画也称为宣传画、海报。报纸插画是信息传递的最佳媒介之一。杂志和书籍插画包括封面、封底的设计和正文的插画。产品包装设计包含标识、图形、文字三个要素，它使插画的应用更广泛。

3. 装饰画、插画设计与手绘表达的方法和技巧

手绘表达不仅能够在设计图稿中形象、生动地表现创作者最初的思想，还是一种激发创作者创新设计思维的艺术传达模式。对于装饰画和插画的学习，首先要掌握素描、色彩等基础绘画知识。其次要掌握图形绘制的基本纹样和法则。基本图形元素是构造复杂的几何图形和图幅的基本图形实体。不同的图形系统有不同的基本图形元素。在利用基本图形元素绘制装饰画、插画时，要考虑所绘制对象的颜色、亮度、线型、线宽、字体等特征。通过具象与抽象结合的手法，使画面更加具有创意性和丰富性。

4. 装饰画、插画设计与手绘表达的注意事项

因为装饰画、插画兼具创意性和美观性，在创作时需注意画面创意表达和设计主题的呈现。图形创意往往来自对造型的把控以及对图形结合的创意运用，图形创意是装饰画、插画设计的核心，以创造性思维为先导，寻求独特、新颖的意念表达方式和表现形式，画面需要吸引人并产生感染力，给人留下深刻印象。除此之外，在上色时要注意配色和谐统一中有亮点。还要在实际设计中对基本纹样加以运用和融汇贯通。平时练习时，除了对照手绘单体，也可以多临摹实体照片，提升线条表现特征的能力，注重积累各类物体元素，丰富自己的素材库。

9.1
装饰画、插画设计手绘表达步骤详解

装饰画、插画设计和手绘表达步骤主要包括创意草图设计、铅笔稿起稿、墨线稿绘制、铺大色和细节刻画。本章着重讲解装饰画、插画设计手绘表达的步骤和方法,并展示和评析了大量的优秀装饰画、插画设计手绘作品。

| 详解——装饰画、插画设计手绘步骤 |

步骤 1

铅笔起稿阶段,用5H等笔芯颜色较浅的铅笔绘制出画面主要元素的位置和造型比例关系,确保画面不存在构图不合理、比例失调等基本问题。

步骤 2

在步骤1的基础上明确画面中各个部分的位置、轮廓和大小比例关系,用墨线笔准确绘制出各部分的轮廓线,为下一步马克笔上色做好准备。

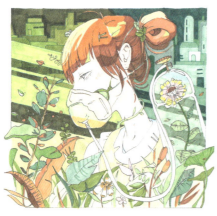

步骤 3

根据主题和内容,明确画面的主色调是黄绿色调,选择相近的绿色系进行大面积铺色,用少量的暖色进行点缀,使得画面在同一色调的基础上有变化。

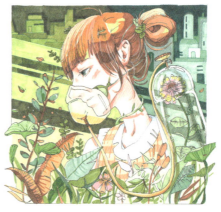

步骤 4

画面的基本色调形成后,继续使用同色系的颜色来丰富画面层次,局部加深重色,控制亮色,调整画面的色彩关系和明暗关系,并刻画局部细节。

CHAPTER 09 装饰画、插画设计与手绘表达

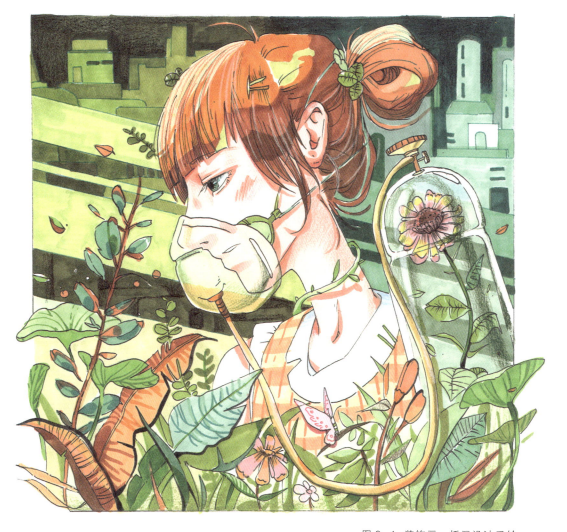

扫码观看视频

图 9-1 装饰画、插画设计手绘

- 范例评析：S 学长
（清华大学美术学院硕士研究生）

 图 9-1 是以"共生"为主题的插画设计，"共生"的题目是北京林业大学 2018 年和 2021 年的专业设计考研真题，和目前绝大多数院校的考试真题一样，"共生"一词为抽象概念，"共"的字面意思有"共同、相同、一致、统一"，"生"有"生长、生育、生机勃勃"之意，因此可以从相似或者相对的角度出发去构思。上图就是从人类发展与自然环境关系的角度出发，通过人类呼吸的氧气和植物、环境的表达，强调两者之间"共生"的关系，设计构思巧妙，结合当下热点话题，手绘表达到位，是一幅优秀的插画设计手绘作品。

9.2 装饰画、插画设计手绘表达范例与评析

装饰画、插画设计手绘作为视觉传达设计考研手绘的主要类型，是最为常见的手绘类型。装饰画设计更加强调装饰感和构成美感，可以抽象化表达，目前仍有少部分院校作为手绘考查的方向。而插画设计是近几年流行的类型，其作用更多的是传递信息，一般都是具象化的表达，具有很强的可读性，目前插画设计是绝大多数院校考研手绘的考试类型。本章展示了大量的装饰画、插画设计手绘范例，并进行了专业、全面的评析。

图 9-2 装饰画、插画设计手绘表达范例 1

- 范例评析：M 学姐

（北京工业大学硕士研究生）

图 9-2 和图 9-3 的主色调为蓝绿色调，整个画面采用 S 形构图，画面饱满，颜色亮度较高。在大量画面对比中，高亮度的画面更为出挑，主体清晰、颜色和谐，元素之间的遮挡关系处理得较为合适，不过人物形象较为雷同，可以适当调整人物面部特征，效果会更好。

图 9-3 装饰画、插画设计手绘表达范例 2

CHAPTER 09 装饰画、插画设计与手绘表达

图 9-4 装饰画、插画设计手绘表达范例 3

- 范例评析：R 学姐
（清华大学博士研究生）

 图 9-4 中主体人物的动态与面部刻画较为深入，人物五官塑造及头发的处理较好，椅子上的花纹清晰、结构明确，前后景区分明显，背景的颜色与地面颜色和谐，整体为一个重色块又有明显的色相区分。但画面元素较少，可以适当丰富中景。

图 9-5 装饰画、插画设计手绘表达范例 4

- 范例评析：M 学姐

（北京林业大学硕士研究生）

 图 9-5 的主色调为绿色，采用对角线构图，层次感较强，主体人物的风格感较强，画面整体表现出人与自然的和谐关系，右下角留声机声音的外放与植物同构较为巧妙，大面积绿色植物间有细微的颜色区分，可以在此基础上，从造型的角度适当丰富绿色植被上的元素种类。

CHAPTER 09 装饰画、插画设计与手绘表达

图 9-6 装饰画、插画设计手绘表达范例 5

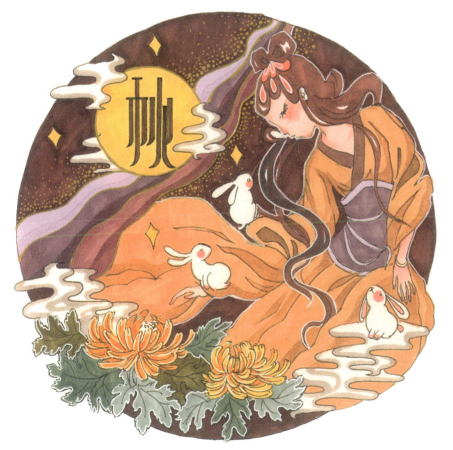

图 9-7 装饰画、插画设计手绘表达范例 6

- 范例评析：Y 学长
（清华大学硕士研究生）

图 9-6 的小稿组合，分别对应三个主题"春""夏""秋"，通过颜色与元素的变化表现相应的主题。春季以黄绿色调为主，通过植被与花卉表达"春"的主题；夏季用橘红色及火焰的纹样表达主题"夏"的火热；冬季则是用冷紫色调与一些俄罗斯建筑表现主题"冬"。颜色的抽象属性最早可以追溯到远古时期人们的遗留记忆，比如人们对火焰的第一印象就是红色，而如今红色则给人热烈、温暖等抽象印象。这三幅小画通过颜色和元素等直观地表现主题，画面刻画也较为不错。

图 9-7 的主题是"秋"，从秋季的节日角度来表现主题，画面表现的是中秋节，飞天的嫦娥、玉兔还有圆月的标识性元素烘托主题，角度很好，不过对人物的刻画还可以继续完善。

图 9-8 装饰画、插画设计手绘表达范例 7

- 范例评析：乙学长

（北京林业大学硕士研究生）

　　图 9-8 采用以人物为主体的三角形构图，整体颜色以蓝绿色为主、橘红色为辅，将大量的橘红色应用于主体人物，与背景的蓝绿色形成鲜明对比，层次分明、主体突出，三角形构图看上去会更加稳定，因此对于主体的刻画就更为重要，而画面的主体人物塑造较好，脸部润色较为自然，头发分组清晰，画面整体效果不错。

图 9-9 装饰画、插画设计手绘表达范例 8

- 范例评析：J 学姐

（清华大学硕士研究生）

图 9-9 中四张小稿对应四个主题——"金""木""水""火"。"金"将一些现代元素融入一个黑胶机里，通过现代元素侧面表现科技、金属这一主题；"木"运用环形构图，通过一层层自然植被的环绕叠加，表达出一种隐秘的自然氛围；"水"通过将水元素与手进行同构，表现"握手"，较有深意；"火"从火热、喧闹的角度出发，用一些具有中国色彩的元素去表达主题。四张小稿区分明确、主题清晰。

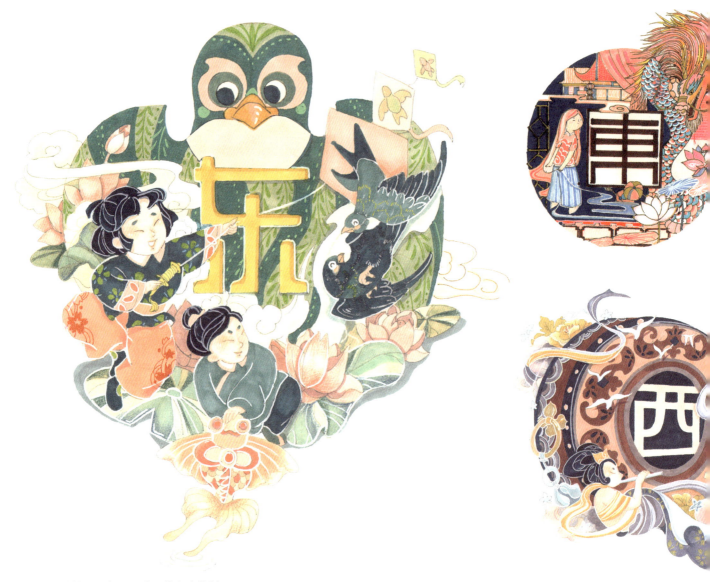

图 9-10 装饰画、插画设计手绘表达范例 9

· 范例评析：S 学长

（清华大学硕士研究生）

 图 9-10 用纸鸢充当背景，画面整体为绿色调，两个小孩作为主体物，形象动态都刻画得十分优秀，飞鸟、金鱼等元素也都刻画得十分精细，两块最深的颜色应用于主体人物的头发处，突出了主体物的视觉位置，"东"字的结构也较为规范。

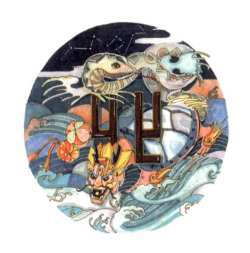

图 9-11 装饰画、插画设计手绘表达范例 10

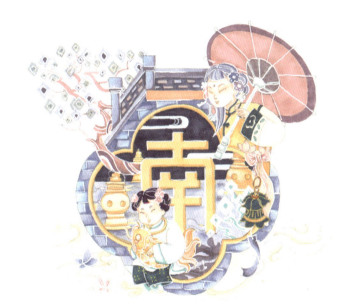
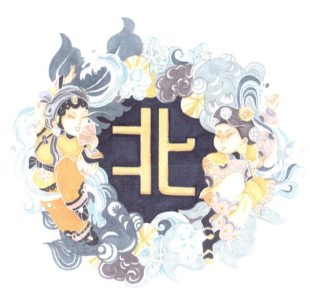

图 9-12 装饰画、插画设计手绘表达范例 11

- 范例评析：J 学姐
（清华大学硕士研究生）

　　图 9-11 为表现"东""南""西""北"四个主题的小稿，画面的字体统一且结构清晰准确，色调区分明确，画面整体在圆形区域内绘制，又不局限于圆形之中，比如第一幅的龙、第三幅的小孩与花朵都破出圆形区域，画面效果更为灵活，第二幅的圆形圈定感甚至接近于无，如果其他三幅画都像第四幅画那样规规矩矩地圈定在一个标准形状内，画面就死板了。

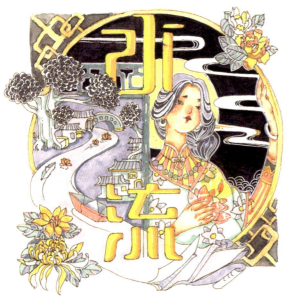
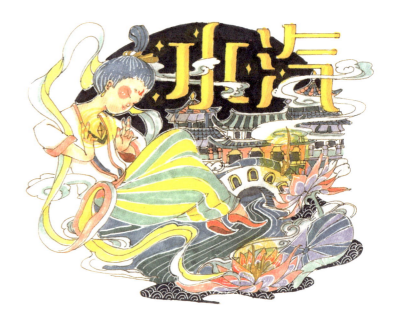

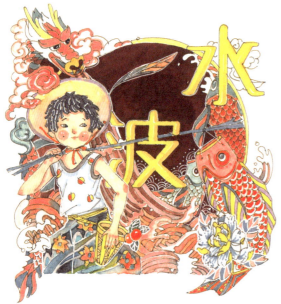

- 范例评析：S 学长

（清华大学硕士研究生）

图 9-13 中三幅画表达了三个相似又略有不同的主题——"水流""水汽""水波"，且都以圆形为背景。第一幅"水流"突出人物下方水的流动，内外颜色层次区分明确，但"水"字变形严重，辨识度下降；第二幅"水汽"主题中加入了更多气体的元素烘托主题，前后层次区分明确；最后一幅"水波"突出波浪效果，借鉴了葛饰北斋的神奈川冲浪里的海浪纹理。

图 9-13 装饰画、插画设计手绘表达范例 12

CHAPTER 09 装饰画、插画设计与手绘表达

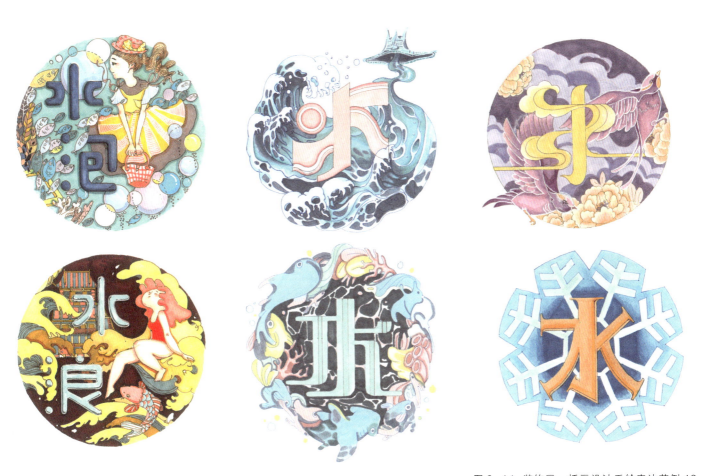

图9-14 装饰画、插画设计手绘表达范例13

• 范例评析：W 学姐
（清华大学博士研究生）

　　图9-14中六幅小稿都是对"水"这一元素不同状态的描绘，如水浪、水汽、水泡、冰等，角度多样且区分明显，根据不同的风格变化替换字体效果。如第一幅的主题为"水泡"，设计将"泡"的三点水改成三个水泡的效果；第三幅将字体"水"的笔画气体化，与主题"水汽"高度结合；最后一幅的主题为"冰"，字体"水"的字角就变得方正，像冰块一样。

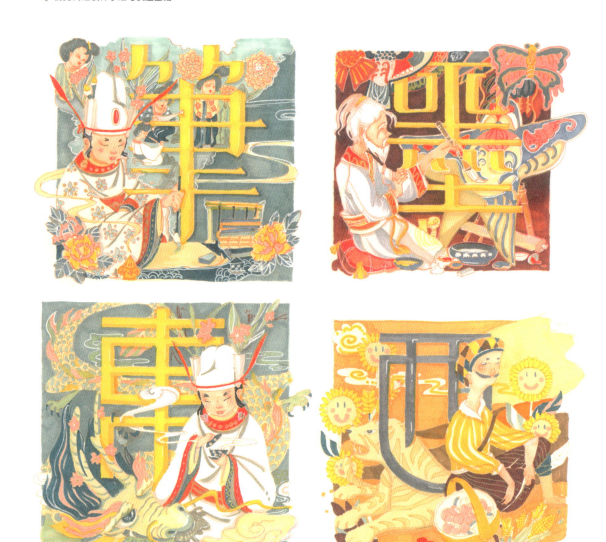

图9-15 装饰画、插画设计手绘表达范例14

- 范例评析：J学姐

（清华大学硕士研究生）

 图9-15的四幅小稿颜色区分明显，第一幅和第三幅的画面背景都以灰色为主，将纯色应用在主体人物的服饰上，第二幅用深色的背景衬托浅色的主体，这三幅小稿的画面都是重色底、浅色字，突出字体，而第四幅小稿的画面背景颜色采用了浅色，字体用的深色，画面的刻画与层次效果都不错。

CHAPTER 09 装饰画、插画设计与手绘表达

图9-16 装饰画、插画设计手绘表达范例15

- 范例评析：Y学长

（清华大学硕士研究生）

 图9-16是四幅以"风""花""雪""月"为主题的小稿，主要通过对字面意思的具象联系与抽象联想来表达主题。"风"的画面颜色和谐，但是字不够突出；"雪"的形式感很好，但粉色与棕色的搭配整体显脏；"花"的红绿色对比效果最强烈，字极为突出；"月"的画面效果不错，但通过技术与人的关系去表达登月有些隐晦。

图 9-17 装饰画、插画设计手绘表达范例 16

- 范例评析：J 学姐

（清华大学硕士研究生）

图 9-17 是以"雪""月""风""花"为主题的四幅小稿，通过对每个字进行创意设计，将字与画面融合，体现字画统一的效果。"雪"这幅画主题不鲜明，只有圆形的上轮廓有一点冰雪的点缀，应更多突出冰雪，点明主题；"月"这幅画运用了嫦娥奔月的古典神话故事，并通过几只月兔点缀画面，含义和画面效果都不错；"风"这幅画与"雪"的问题相似，主题不突出，看到画面总会让人想到海或水；"花"这幅画的文字与图案花的颜色相近，几乎融为一体了，文字可以换一个更突出的颜色，其他部分处理得都不错。

- 范例评析：丫学长

（清华大学硕士研究生）

　　图 9-18 的四幅小稿主题是"风""花""雪""月"。"风"与鸟笼融合，很容易看成"国"字，但人物和场景刻画得都很到位；"花"这幅画将文字与图形相结合，同时文字很突出，颜色表现也很到位；"雪"这幅画可以去掉右上角的房子，以雪花将剩余的部分填满；"月"运用的是嫦娥的形象，左下角的月兔可以放在嫦娥的身边再突出一下画面效果。

图 9-18　装饰画、插画设计手绘表达范例 17

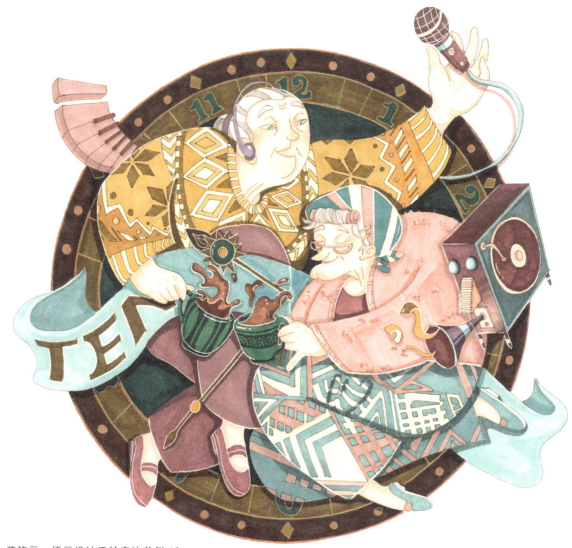

图 9-19 装饰画、插画设计手绘表达范例 18

- 范例评析：S 学长

（清华大学硕士研究生）

　　图 9-19 刻画的人物形象很鲜明，将马拉松的冲刺条（代表活力）、音乐（代表兴趣）、咖啡（代表享受）等元素，与两位老年人相结合，将老年人的固有形象打破，提升画面活力。用色方面，底色运用的是复古的棕色，人物服装用的是色彩鲜艳的活力色，也很不错。

CHAPTER 09 装饰画、插画设计与手绘表达

图 9-20 装饰画、插画设计手绘表达范例 19

- 范例评析：M 学姐

（北京工业大学硕士研究生）

图 9-20 的三幅小稿颜色鲜亮，层次清晰。图一的后景元素有些单调，但是整体画面层次十分清晰；图二以蓝绿色为主色调，但主体人物的头发采用高纯度的红色，主体视觉效果突出；图三内容丰富，前后层次清晰。三幅画面对元素的刻画都还不错。

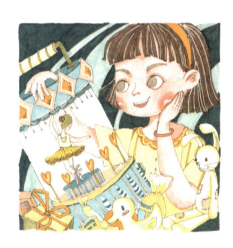 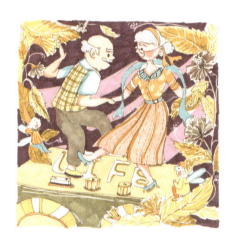 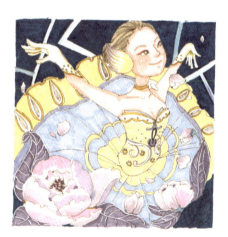

图 9-21 装饰画、插画设计手绘表达范例 20

- 范例评析：L 学姐

（清华大学硕士研究生）

图 9-21 的三幅小稿都表达了"舞蹈"这一主题，但三幅画从不同的角度选用不同的人物角色来交代主题，从图一的八音盒到图二的老年人广场舞到图三的芭蕾舞女孩，角度新颖且不重复，在细节刻画上稍有欠缺，但是整体色调与画面层次还是比较和谐、清晰的，画面构图也不错。

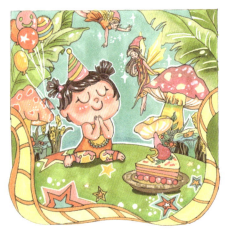

图 9-22 装饰画、插画设计手绘表达范例 21

- 范例评析：L 学姐

（清华大学硕士研究生）

图 9-22 的三幅小稿，图一儿童插画风格不错，颜色色调较为和谐，但是设计选择的多是五角星等简单元素的重复应用，让画面看上去过于简单，缺乏层次；图二画面层次丰富，通过将照片巧妙地加入一个空间以丰富画面效果；图三从摄影的角度绘制画面，故事性与代入感较强。图二、图三的画面效果和内容深度更好一些。

 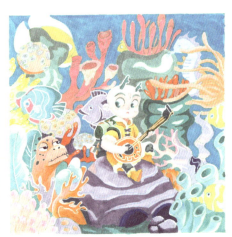

图 9-23 装饰画、插画设计手绘表达范例 22

- 范例评析：J 学姐

（清华大学硕士研究生）

图 9-23 的三幅小稿颜色鲜亮、层次清晰。图一以羊为主体，人物作为辅助，以动物为主体绘画难度较大，但角度较为新颖；图二画面视觉中心集中于人物的手部与鸟形成的互动关系，画面装饰感与构图不错；图三以海底世界为主题，浅灰色背景突出重色的主体物，层次清晰明确。

CHAPTER 09 装饰画、插画设计与手绘表达

图 9-24 装饰画、插画设计手绘表达范例 23

- 范例评析：丫学长
（清华大学硕士研究生）

图 9-24 以重色将画面分割为上、下两部分，整体以黄色调为主，构图饱满。上部分女人与小孩之间的互动较为可爱，人物刻画细致、表情生动；下部分用大量元素填充，在丰富画面的同时，没有使画面效果显得混乱。整幅画运用了很多装饰图案，线条流畅，整体效果较为出色，下半部分人物前面可以再加入一个重要元素来丰富层次。

图 9-25 装饰画、插画设计手绘表达范例 24

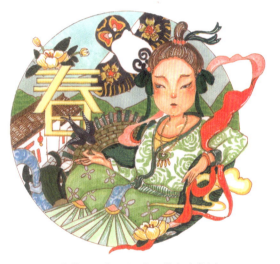
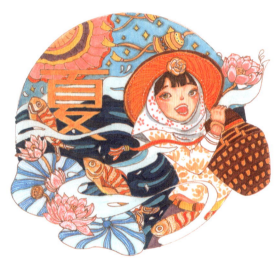

图 9-26 装饰画、插画设计手绘表达范例 25

- 范例评析：S 学长

（清华大学硕士研究生）

　　图 9-25 的两幅画分别表达了"动"与"静"的主题。"动"的画面元素张扬、活跃，整体以热闹的红黄色调为主，烘托出一种喧闹的节假日氛围，但是"动"字遮挡过多，辨识度较低；"静"的画面以黄紫色调为主，人物动态较弱，画面整体偏静谧的效果，与"动"形成较为鲜明的对比，其文字的辨识度也较低，但优于"动"的文字视觉表现。

　　图 9-26 的两幅小稿表达了四季主题中的"春"与"夏"。"春"的画面运用的是较为常规的绿色调，并无特别亮眼的地方；"夏"的表达有所不同，没有用常规的橙黄色调，而是用了较为清凉的蓝橙色调，用夏日的水边活动表现季节主题的设计较为新颖有趣，对人物动态的刻画也比较优秀。

CHAPTER 09 装饰画、插画设计与手绘表达

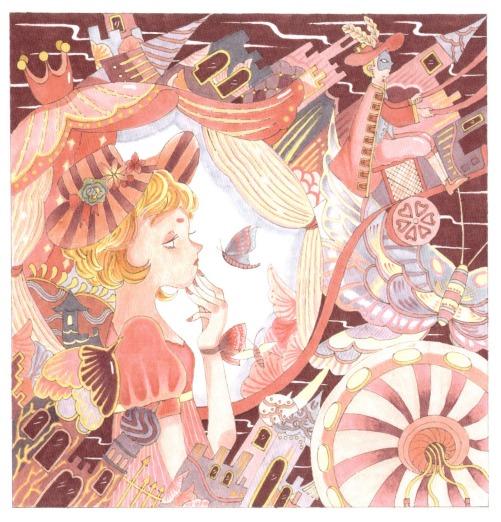

图 9-27 装饰画、插画设计手绘表达范例 26

- 范例评析：Y 学长

（清华大学硕士研究生）

图 9-27 以窥视性构图为基础，视觉中心集中于画面左侧人物面部处，窥视性构图内外以疏密做对比，使得较小的蝴蝶与人物的互动关系也能被清晰地识别，繁密的外围以装饰性图案为主，包括城堡、王冠、昆虫等与主题有着密切关联的元素，造型丰富不乏味，画面整体效果不错。

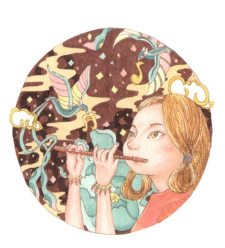

图 9-28 装饰画、插画设计手绘表达范例 27

- 范例评析：J 学姐

（清华大学硕士研究生）

 图 9-28 的三幅小稿，图一人物形象刻画不错，但是背景以大量图形元素填充，画面效果略显单调；图二人物动态刻画细致，服饰上的装饰与纹样较为丰富，后景在重色花纹的基础上加了一块中景图形元素，层次感优于图一；图三主体人物的动作及表情刻画较好，但是背景元素有些花哨，画面整体性差。

图 9-29 装饰画、插画设计手绘表达范例 28

- 范例评析：Y 学长

（清华大学硕士研究生）

 图 9-29 的三幅小稿表达的主题是"陆""海""空"。图一"陆"的文字结构有些问题，但花卉与人物刻画尚可；图二海洋的水纹刻画较为精彩，但是船身与水的颜色有些过于接近，区分不太清晰；图三运用特殊视角，大的仰视视角表达"天空"的概念较好，且难度较大，透视整体没有太大问题，效果不错。

CHAPTER 09 装饰画、插画设计与手绘表达

图 9-30 装饰画、插画设计手绘表达范例 29

· 范例评析：J 学姐
（清华大学硕士研究生）

　　图 9-30 构图饱满，主体物放于画面视觉中心处，以大的疏密关系对比，形成主体空、背景密的新颖效果，色调和谐，元素之间区分清晰且刻画细腻。左上角佛头的刻画与右下角男孩的刻画，风格区分较为明显，左下角人物与元素描绘内容丰富、颜色和谐，装饰性图案较多，画面形式感与装饰感很强，整体效果不错。

图 9-31 装饰画、插画设计手绘表达范例 30

- 范例评析：F 学长
（北京服装学院硕士研究生）

 图 9-31 的构图形式比较有趣，采用对角线的构图形式将整体画面一分为二，以左上角和右下角的两个人物为主体，通过圆形的"地球"连接两个人物，颜色整体有些显脏，但是刻画较为细致。这幅画表达的主题是"环境污染"，用脏绿色与较为鲜亮的蓝橙色形成强烈对比，画面效果不错且立意深刻，有一定的故事性描绘，画面比较耐看，但是对"污染"的颜色描绘有些欠妥。

图 9-32 装饰画、插画设计手绘表达范例 31

- 范例评析：M 学姐
（北京工业大学硕士研究生）

 图 9-32 的画面形式比较有趣，用机械手臂捧起人文的生活耐人寻味，这种形式上与内容上的对比加深了画面的立意深度，同时文字风格与下端的机械手臂风格统一，整体表达一种人文生活环境与自然环境的共生现象。画面中心部分较为饱满，但四周有些空洞，通过简单的平面图样去填充大面积空白没法丰富画面内容。

图 9-33 装饰画、插画设计手绘表达范例 32

- 范例评析：J 学姐

（清华大学硕士研究生）

　　图 9-33 的圆形画面被切割为四等份，每个区域都十分饱满，画面色调也较为统一和谐，整体偏装饰性，下端区域的花卉比较对称，对衬的构图形式可以加强画面的装饰效果，左右区域的人物与元素关系也是基于对衬去创作的，唯一不足的是四个区域的区分稍弱，远看四个区域的独立效果很难分辨出，可以加大区域间的距离，强调版式切割的效果会更好。

图 9-34 装饰画、插画设计手绘表达范例 33

图 9-35 装饰画、插画设计手绘表达范

- 范例评析：M 学姐

（北京林业大学硕士研究生）

　　图 9-34 的画面采用对角线的构图形式，内容较为丰富，颜色和谐且层次区分较为明确。画面主题突出的是人与科技的一种和谐关系，聚焦于人手与机械手指间的互动关系，故事性较强，能看出作者具有一定的造型功底。画面整体效果饱满好看，没有空洞的地方。

- 范例评析：F 学长

（北京服装学院硕士研究生）

　　图 9-35 的画面采用三角形的构图形式，左侧主体人物刻画得较为深入，与右下角的小孩呼应，主次人物之间有一定联系。整体以黄橙色为主，背景空间的一块重色与人像侧面剪影同构，在

CHAPTER 09 装饰画、插画设计与手绘表达

图 9-36 装饰画、插画设计手绘表达范例 35

丰富画面层次的同时又不会使背景空间显得空洞简单。画面色调统一前后层次区分明显，单体元素刻画深入，整体画面效果不错。

- 范例评析：M 学姐

（北京工业大学硕士研究生）

图 9-36 的画面采用对角线的构图形式，构图形式较为优秀，颜色整体较为鲜亮且突出，画面主题表现的是人与科技的共生关系，并且聚焦于人手与机械手指间的互动关系，画面故事性较强，对于人物单体的塑造也较为深入，不过人物头发的用色较为浅淡，前后发色的处理效果较弱。

图 9-37 装饰画、插画设计手绘表达范例 36

- 范例评析：J 学姐

（清华大学硕士研究生）

 图 9-37 的构图十分优秀，画面以人物作为主体，通过各种图案元素与人物的头发进行组合，丰富了画面内容。画面整体装饰形式参考穆夏画风，头发分为前后两层。前层颜色较浅，同构了一匹颜色深浅不一、动态生动的马匹；后层颜色较深，用一系列重色装饰纹样做填充。前后两层头发从颜色深浅和形式风格上都有所区分，画面形式感好、内容丰富、塑造优秀。

CHAPTER 09 装饰画、插画设计与手绘表达

- 范例评析：W 学姐
（北京林业大学硕士研究生）

图 9-38 的主体人物居中、动态较好，人物面部偏向右侧，表情和细节刻画得比较深入，头发飞扬的效果较为生动。画面前后的颜色区分较为明确，后景粉色天空纯度有些偏高，可以适当降低点，画面主体人物有些小，可以在人物前适当地用一些图案元素丰富画面。

图 9-38 装饰画、插画设计手绘表达范例 37

- 范例评析：J 学姐
（北京工业大学硕士研究生）

图 9-39 的画面形式感比较好，类似于窥视性构图，视觉中心聚焦于拿着笛子的男孩，画面元素的韵律感十足，所有元素以运动的形式趋向于主体人物，画面装饰元素较为丰富，装饰感较强，颜色搭配自然，视觉冲击力强，人物的造型与动态刻画也十分深入。

图 9-39 装饰画、插画设计手绘表达范例 38

- 范例评析：M 学姐
（北京工业大学硕士研究生）

 图 9-40 的主题是"人与自然"，画面层次分明、配色讲究。主体是一个在弹吉他的小男孩，人物细节刻画得不错。画面上方的波浪，表现的是小男孩在水池中为金鱼弹吉他、唱歌，点出"人与自然"的主题。画面的背景设计巧妙地用宇航员代表未来，像是在未来观看我们与自然和谐相处的画面，烘托了主题，是寓意很不错的一幅作品。

图 9-40 装饰画、插画设计手绘表达范例 39

- 范例评析：J 学姐
（北京工业大学硕士研究生）

 图 9-41 以"人与自然"为主题进行创作，这幅作品表现的是人物与动物和谐相处，在刻画人物和主体海龟时，高光细节等处理稍微欠佳，需另作处理，环境也过于草率，整幅作品没有很精细的刻画技巧，画面中的动物大多是海洋动物，但在环境方面强调的是森林，与主体动物有点违和。

图 9-41 装饰画、插画设计手绘表达范例 38

CHAPTER 09 装饰画、插画设计与手绘表达

图 9-42 插画设计手绘表达范例 41

- 范例评析：Y 学长

（清华大学硕士研究生）

　　图 9-42 以神话故事"后羿射日"为主题进行刻画，立意稍稍普通，但画面右下角的环境刻画效果不错，配色上用了太阳光照射出来的金黄色，画面中的人物身躯也渲染上了金黄色，但人物的裙摆和肌肉等细节的处理效果欠佳，而左上角太阳中的神鸟形象过于简单，需要更多的细节刻画。

图 9-43 装饰画、插画设计手绘表达范例 42

- 范例评析：L 学姐

（清华大学美术学院硕士研究生）

　　图 9-43 以"传统与未来"为主题进行创作，画面中的机器人代表未来，老人与象棋代表传统，而象棋又可以理解为对战或碰撞，表现出了鲜明的主题活力；象棋桌的背景是红色的，展现出了碰撞的激烈。而画面上部分用城市来做背景，体现出科技与传统相互碰撞的环境，再用燕子衬托自然，展现画面活力。右边第一个燕子用一个燕子形状的物体代替，可能是想表现未来的飞行科技，略显简单，可以稍微刻画一下细节。

新蕾艺术考研

 2012年新蕾艺术正式成立,历经十年,方才有此小小成就。作为享誉国内的艺术设计教育机构、艺术考研品牌的佼佼者,新蕾艺术始终专注于艺术设计考研、留学及美育教育,十年间助力3000多名考生考研成功,以显著的成绩、良好的口碑,培养出一批批学之骄子,为国内外知名艺术设计院校输送了大量人才,连续多年被评为"十大影响力美学机构""设计美学之星"等,成为艺术设计类学子考研、留学的择优之选。

 新蕾艺术始终秉承"照亮希望,搏梦远航"的教育理念和发展宗旨,助力所有怀揣梦想并努力奋斗的莘莘学子,为他们提供优质的教育资源和精英式的艺术设计教育服务,高端学历与职业提升整体解决方案,以及考研、留学、就业的全过程培养。新蕾艺术已创立海淀学院总部,重点打造集吃、住、学于一体的高端教学基地,目前在北京已有朝阳、昌平、海淀三个教学培训基地,在天津有武清、滨海新区两个教学培训基地,配套设施完善、服务与保障健全,提供优越的封闭式学习和生活环境。新蕾艺术聚合雄厚的师资力量,汇集清华大学、中央美术学院、北京理工大学、北京林业大学、北京服装学院、伦敦艺术大学、皇家艺术学院、米兰理工大学等国内外名校师资,令学生更加具备国际化的视野和思维,拥有百位国内外重点院校全职或兼职的博士、硕士教师及服务保障团队,建立了成熟的教研体系、完善的教学体系与贴心的督学体系,让学生从这里踏上名校之路,从这里步入理想院校。

 十周年之际,感恩同行,感谢有你。新蕾竞放,未来可期。在新蕾,无限可能、无限希望。